圖　解

嶺南繪畫與書法

傅華⊙主編　　王桂科⊙副主編　　何琼⊙編著

香港中和出版有限公司
www.hkopenpage.com

推　薦　序

在兩廣、湖南、江西之間，有五大山嶺東西橫亘其中；山嶺南北兩地自然分隔成兩大地塊，並在悠長的歷史過程中塑造出同中有異的文明，共同形成了源遠流長的中華文化。考古發現説明，嶺南古文明根在大陸，是中原文化的延伸。進入歷史時期之後，嶺南的獨特地理條件逐步描繪出這地塊的人文及社會格局，最終形成與中國北方文明有別的嶺南文化。

嶺南位處亞熱帶，氣候宜居；平原廣闊，物產豐沛；海岸線東西綿延，盡收漁鹽之利。此地匯聚三江，交會成中國三大水系之一的珠江；支流繁茂，育人潤物。珠江南接大海，面向四方，是中國古代中外海上交通的樞紐。珠江三角洲廣納海外文明，培養出嶺南兼收並蓄、開放包容的地域性格。

公元前 214 年，秦始皇平定南越，設置南海、桂林、象郡三郡，自此嶺南地域納入中國大一統王朝的版圖。中國歷史上，北方地區不時遭受外族入侵，難免顛沛流離之苦；嶺南則長年安定富足，吸引大量中原氏族移居至此開基立業；形成廣府、客家、潮汕、雷州四大嶺南民系；並發展出獨特的語言、藝術、音樂、飲食、民俗等文化。

隨着文明演進，航海技術逐步拉近海國之間的距離。嶺南重鎮廣州位處珠江下游寶地，兼得江海之利，自漢代以來一直是中國對外通商的第一口岸，地位至清代而極盛。廣州匯通天下，以商業利益薈萃環球文化；嶺南在西方文明的長期滋養下，成為中國別樹一幟的文化板塊。在中國近代化的進程中，嶺南率先在政治、經濟、科技、教育、宗教、藝術等方面汲取西方文明的精華，成為中國最擅於與西方對話的文化地塊。

歷史證明，嶺南的地理條件確實有其獨特的優勢，因此造就了廣州的千年繁華和澳門跨世紀的中西情緣，香港和深圳在過去百年先後崛起成為全球矚目的世界級都會。在多元多變的文化影響下，嶺南地域的生活面貌也

不斷展現豐富的色彩；在中國改革開放的宏大格局之中，今日的嶺南地域已經從點伸延至線和面，在嶺南文化的根基上將珠江三角洲的城市建設成粵港澳大灣區。這個充滿活力的世界級城市群是國家發展藍圖的一項重大戰略部署，也是嶺南千年文化在充滿機遇的二十一世紀的一次歷史性蛻變。

在古今新舊的激盪之中，嶺南文化吸引了更多的目光和關注；有見及此，香港中和出版有限公司推出「圖解嶺南文化」系列，以繪圖配合文字和照片，深入淺出，通過專家學者的專業導賞，以文物解說嶺南歷史上的建築、民俗、書畫、戲曲、音樂等文化主題，引動今天的讀者尤其年輕一代，透過這場尋根之旅，去尋覓那份時空交錯的歷史感，並細心聆聽這些文化精華背後觸動人心的嶺南故事，更好地理解當下、擁抱未來。

嶺南大學協理副校長（學術及對外關係）、歷史系教授
劉智鵬
2021 年 3 月

前　言

當「嶺南美術」幾個字映入眼簾時，你想到的是甚麼？居廉、居巢、高劍父、高奇峰、陳樹人抑或是關山月、黎雄才？沒錯，他們都是嶺南繪畫的大家。然而，僅認識這幾位大家不足以了解嶺南美術的全貌。

放眼嶺南美術史，兩千多年前，這裡便有一批藝術造詣達到驚人高度的能工巧匠。唐代開始，已有嶺南籍的書畫名家彪炳藝史；明清時期，這裡產生了一批聞名遐邇的書畫大家，如：學問修養名滿天下的陳白沙、揚名京師的翎羽畫家林良、文人畫家的傑出代表謝蘭生、以善於畫馬而著稱的張穆、以善畫人物而聲名遠揚的蘇六朋、蘇仁山等。

可能很多人不知道，中國油畫史是從嶺南開始書寫的。由於特殊的地理位置和歷史環境，嶺南地區「得風氣之先」，這裡不僅有四百多年前利瑪竇等西方傳教士留下的關於西洋畫的早期認知，還有清代中晚期外銷畫的影響，當時，在廣州十三行一帶活躍着一群叫嘛呱、鍾呱、庭呱等名字的畫師。晚清，具有革新精神的「二居」改變了傳統花鳥畫的發展方向，這對嶺南繪畫由古典形態向近代形態的轉型起着重要的作用。

20世紀初，「二高一陳」高舉「折衷中外、融匯古今」大旗領導了一場藝術革命。與此同時，一批留洋海外的藝術家帶回西洋畫的觀念、技法，同時也引進了西式美術教育及學校、社團。以「赤社」美術研究會為基礎，許崇清、胡根天、馮鋼百等人於1922年成立廣州市立美術專科學校，這是全國最早的地方公立性質的美術專業學校，當時的廣州成為傳播西方美術的窗口和新美術運動的策源地。

20世紀20年代至20世紀中後期，在嶺南這片熱土上，先後湧現出不少影響中國畫壇格局的藝術家。卓爾不群的李鐵夫被尊稱為「中國油畫第一人」；杭州國立藝術專科學校首任校長林風眠後來被推上中國現代藝術領袖的位置；黃新波、廖冰兄等一批正直有良知的藝術家以刻刀、畫筆為

武器，為水深火熱中的民眾及危難中的國家吶喊；關山月、黎雄才等達成高劍父的夙願，登上了嶺南畫派的藝術新高峰。新中國成立之後，本土成長起來的書畫家，在吸取前人文化精髓的基礎上，以真誠的藝術表現手法構建新的美術形態，在國畫、油畫、水彩、雕塑、版畫、漫畫等門類中，產生不少耐人尋味的美術經典名作。

本書以歷史發展線索為脈絡，力圖呈現嶺南地區數千年書畫藝術發展的概貌。在梳理美術發展史的同時，以擷取精華的方式賞讀名家之作。語言表述力求通俗易懂，並以大量的配圖、有趣的故事生動直觀地呈現嶺南書畫藝術的風貌，是讀者朋友進入嶺南書畫藝術殿堂的導航。

在本書的撰寫過程中，得到多方人士的支持與幫助，在此表示衷心的感謝！

廣州文史研究館文史學術委員會主任陳澤泓先生、廣東省博物館館長助理王芳女士、廣州美術學院蔡濤副教授為本書提供了很好的意見；廣東美術館典藏部副主任胡宇清女士、廣東美術館公共教育部主任劉端玲女士、廣州藝博院保管部主任黎麗娜女士等為本書提供了重要的參考資料或圖像，他們的幫助為本書的撰寫奠定了堅實的基礎。資深校對老師王立東女士、梁淑嫻編輯和潘邐編輯為本書的完成提供了有力的支持。

令我感動的是嶺南畫壇名家的後人，他們或耐心地解答我提出的問題，或指出書中與史實有出入的地方，同時還毫無保留地授權本書使用其父輩或祖輩的作品（或收藏品），為本書順利出版提供了極寶貴的幫助。在此特別感謝：梁錫鴻先生的女兒梁雅女士，黃新波先生的女兒黃元女士，關山月先生的女兒關怡女士，王肇民先生的女兒王幼華女士，譚雪生先生、徐堅白女士的兒子譚加洛先生，黎雄才先生的兒子黎捷先生，方人定先生的女兒方微塵女士，胡根天先生的兒子胡楫先生，廖冰兄先生的女兒廖陵兒

女士，鄭可先生的女兒鄭芳女士，趙獸先生的兒子趙士濱先生，陳樹人先生的孫女陳靜芬女士，譚華牧的孫子譚立為先生，潘鶴先生的兒子潘放先生，賴少其先生的女兒賴曉峰女士，李樺先生的外孫女王盡暉女士，黃少強先生的外孫吳裘先生，司徒喬先生的外孫司徒歌今先生，蔡瑜先生的兒子陳徵鴻先生等。（按聯繫時間的先後順序排名）

本書有幸得到中央美術學院教授蘇百鈞先生的悉心指點。這裡還要特別感謝廣州美術學院李偉銘教授，他總能及時為本人指點迷津。

圖像是增強本書可讀性的其中一個關鍵因素。感謝中國美術館、中國人民革命軍事博物館、廣東省博物館、廣東美術館、上海美術館、廣州藝術博物院、廣州美術學院美術館、嶺南畫派紀念館、陳樹人紀念館、廣東省關山月藝術基金會、劉海粟美術館、高要市黎雄才藝術館等美術館及文博機構為本書提供了大量珍貴的圖像資料，極大增強了本書的可讀性。

寫作時，本人學習、參考了大量的論著，如李公明的《廣東美術史》、陳澤泓的《嶺南文化概說》《廣府文化》、梁江的《廣東畫壇聞見錄》、陳瀅的《番禺丹青翰墨》、李偉銘的《現實關懷與語言變革》、王紹強的《藝圃開荒——從赤社到廣州市立美術學校》、董上德的《嶺南文學藝術》、李育中的《南天走筆》等，此書之寫成，有賴於這些研究嶺南文化藝術的前輩的啟發與教誨。

由於創作時間倉促，難免有疏漏之處，尚望讀者指正，不勝感激！

何琼
2020 年 1 月於廣州琶洲

目　錄

蠻荒時代，
我們也懂美

一位歷史名人曾發出這樣的感歎：啊，人類，只有你才有藝術！是的，人類的「童年」，在敲打石器工具的漫長歲月中，慢慢形成自己的審美感知。

考古發現，新石器時代，嶺南先民對物體形式已經有了美的追求。

美感的起源可以追溯到石器時代。古人在工具的製作過程中，對於物體的形態，諸如線與面的關係、粗糙與光滑、對稱與不對稱、圓與方等形式會有一定要求與標準，由於對物體形式有了要求，美感也就逐漸產生。

距今約 6000 年的韶關石峽遺址第一堆積層 —— 新石器時代文化層，出土了種類眾多的石器工具以及石製和骨製的裝飾品。

在嶺南地區新舊石器時代過渡階段的清遠英德青塘遺址的不同的地層中，出土了距今 1.8 萬年至 1.5 萬年的陶片，這是考古發現廣東地區目前年代最早的陶器。

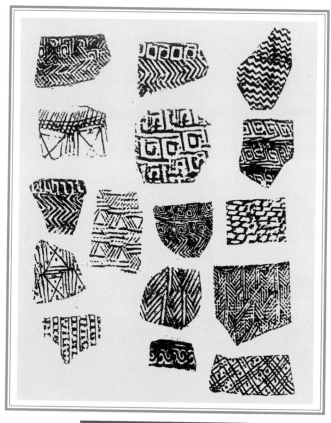

佛山河宕遺址部分印紋陶紋樣
和同期的高要茅崗部分印紋陶紋樣

2

陶鬶

新石器時代晚期（距今 5000—4000 年）
高 28.0 厘米
1973 年曲江馬壩石峽遺址出土
廣東省博物館藏

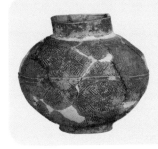

幾何紋矮圈足罐

新石器時代晚期（距今 5000—4000 年）
高 19.7 厘米，口徑 12.6 厘米，
底徑 9.8 厘米
1973 年曲江馬壩石峽遺址出土
廣東省文物考古研究所藏

　　新石器時代晚期，嶺南地區還出現了幾何印紋陶，其中佛山河宕遺址的幾何形紋飾種類十分豐富，統計有三四十種，主要有曲折紋、方格紋、雲雷紋、圈點紋、編織紋、魚鱗紋等，體現了較高的藝術審美價值，此外，也出土少量的彩陶，其藝術水平完全不亞於中原長江流域的彩陶。

　　陶器的出現，集中體現了蠻荒時代先民的造型能力和藝術裝飾能力。

　　與此同時，考古人員在多處新石器時代中期的遺址中，發現以貝殼、骨頭、甲殼等材料製成的飾品隨葬物。在新石器時代晚期的遺址中，還發現了環、玦、璜、璧、珠、琮等各種玉石類的器物。

　　新石器時代遺址中出土的印紋陶、彩陶及各式骨質、玉石質的裝飾品，表明了嶺南先民對美的追求，這是嶺南地區美術的萌發時期。

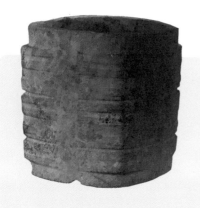

玉琮

新石器時代晚期（距今 5000—4000 年）

高 7.4 厘米，外徑 4.2 厘米

1984 年肇慶市封開縣杏花鎮祿美村出土

封開縣博物館藏

玉鳥形飾

新石器時代晚期（距今 5000—4000 年）

長 4.2 厘米，寬 1.3 厘米，厚 0.8 厘米

1973 年曲江馬壩石峽遺址出土

廣東省文物考古研究所藏

綠松石

新石器時代晚期（距今 5000—4000 年）

直徑 0.6—1.8 厘米

1973 年曲江馬壩石峽遺址出土

廣東省博物館藏

玉珠

新石器時代晚期（距今 5000—4000 年）

長 1.0—2.0 厘米，直徑 0.8—1.0 厘米

1973 年曲江馬壩石峽遺址出土

廣東省文物考古研究所藏

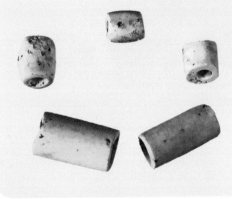

神奇了，
南越國的造美能力

　　先秦時期，嶺南地區的美術有較大的發展，這一時期所出土的青銅器、陶器等在造型及紋飾等方面有不俗的表現。進入秦漢時期，這種發展可以用「飛躍」一詞來形容。被譽為 20 世紀 80 年代中期中國五大考古新發現之一的廣州南越王墓的發掘，向世人展示了神秘而炫目的漢代嶺南藝術珍寶。

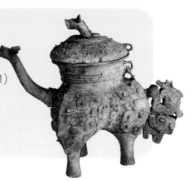

獸面紋青銅盉

西周時期 (公元前 11 世紀—公元前 771)
高 26.6 厘米，口徑 14.2 厘米
1974 年信宜縣松香廠工地出土
廣東省博物館藏

青銅戈

春秋時期 (公元前 770—公元前 476)
長 20.0 厘米，殘援長 10.3 厘米
2010 年增城浮扶嶺遺址出土
廣東省文物考古研究所藏

　　20 世紀 80 年代，廣州發現了南越王墓遺址和南越國宮署遺址，兩個遺址出土了數量驚人、精美程度驚人的南越國時期的各式文物。這些青銅器、玉器、陶塑、木雕等精品，讓世人驚歎南越國傑出的藝術成就。

　　南越王墓出土的青銅器共有 500 多件，主要有樂器、酒器、炊器及銅鏡、熏爐等，從造型來看，它們既有中原文化、楚文化的類型，也有極具嶺南地區特色的類型。

銅提筒便是其中最具南越文化特色的青銅器具之一。9件銅提筒，大小有序。引人注目的是其中較小的銅提筒，其筒身有繪畫圖像，反映的是獵首祀河神的習俗。

　　仔細觀察，可辨識圖中有4隻首尾相連的羽人船，船首尾各豎兩根羽旌；每船有6人，其中5人均頭戴長羽冠，他們形態各異，有的擊鼓，有的掌櫓，有的持兵器，船上還有被反剪雙手的俘虜。畫面表現的是殺俘虜祭海神的場面。船的下方還有龜、鳥、魚等作裝飾圖案，畫面形態生動，製作工藝精美，是中國考古史上發現的規模最大、最為完備的海船圖形。

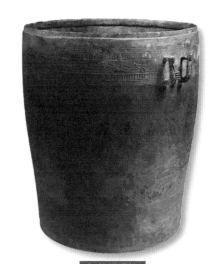

船紋銅提筒

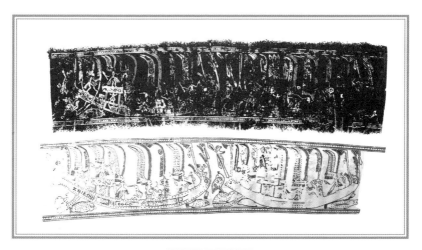

船紋銅提筒紋飾

南越王墓中發現的銅熏爐，共有 11 件，兩種形式，一種是單件，另一種是四連體的。這件四連體的爐腹和頂蓋均有鏤空幾何形圖案，其複雜的工藝反映了當時高超的鑄造技術水平，這也是具有南越國地方特色的典型銅器。

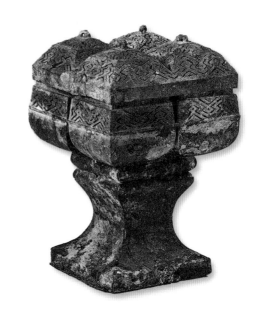

四連體銅熏爐

在中國人的精神世界中，玉器是溫潤的象徵，有求美、祈福和避邪的寓意，作為葬禮用的玉器還有祈求屍體不朽的含意，由於被賦予了文化特性。漢代，皇家與各地的豪門貴族，都熱衷於玉器，並且在雕琢技藝方面有無止境的追求。據目前考古發現情況來看，南越王墓出土的玉器，其精美程度達到了極高的水準，有人認為已超過了漢皇室。

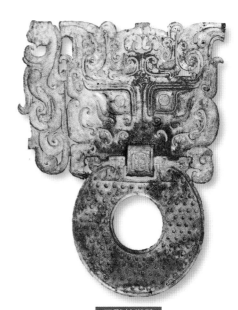

玉獸首銜璧

透雕龍鳳紋重環玉佩，雙面透雕，內圈有一條做騰飛狀的龍，外環有一隻鳳鳥正好昂首佇立於龍爪上與龍頭相對，龍鳳的尾部各自在外環延展為祥雲。這件以龍、鳳、雲三元素構成的工藝品，構思奇特，形象美觀，線條流暢靈動，即使放在今天的工藝品中，也不失為一件審美品位、工藝水平超一流的精品。

透雕龍鳳紋重環玉佩

龍虎併體玉帶鈎

玉角杯

玉舞人

11

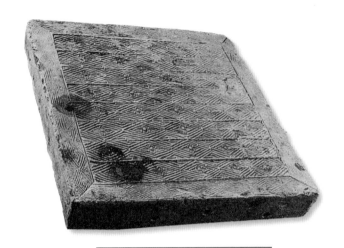

印花方磚及紋飾　67 厘米 x 67 厘米

再來看南越國宮署遺址出土的秦磚漢瓦。這裡出土的磚，規格多樣，常見的為 70 厘米 ×70 厘米，最大的為 95 厘米 ×95 厘米，這樣大的形體磚，放在今天，因體形過大，在燒製過程中也會容易變形或爆裂，但這裡出土的大磚胎質堅致、方形規整，而且帶有各式精美的圖案。帶有戳印文的瓦片及「萬歲」瓦當在此也出土不少，其中的文字結構成熟，形態變化多姿多彩。

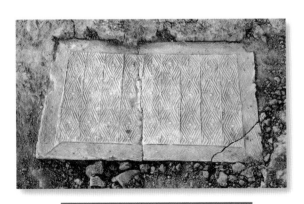

印花長方磚及紋飾　68 厘米 × 44 厘米

帶有戳印文的瓦片

「萬歲」瓦當

南越國（公元前 204—公元前 111）
當徑 16.4 厘米，當厚 1.1 厘米，
邊輪 0.7 厘米
1997 年南越國宮署遺址出土
南越王宮博物館藏

熊飾踏垛

南越國（公元前 204—公元前 111）
長 74.5 厘米，寬 29.0 厘米，高 26.0 厘米
2006 年南越國宮署遺址出土
南越王宮博物館藏

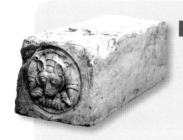

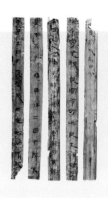

南越木簡
南越國（公元前 204—公元前 111）
長 25 厘米，寬 1.7—2.1 厘米，厚 0.1—0.2 厘米
2004 年南越國宮署遺址出土
南越王宮博物館藏

　　2004 年，在南越國宮署遺址中，考古人員在一口不起眼的廢井中發現了一批木簡。這批木簡的出現，不僅填補了嶺南無簡的空白，對於研究南越國的歷史有着重要的價值，同時也為我們了解這一時期的文字書法帶來了珍貴的第一手材料。

發現木簡的南越水井

這批木簡，其中的部分文字是隸書，由篆轉隸的演化痕跡已褪去，呈現為成熟的隸書，也有仍以篆體書寫的文字。這些字，或端莊持重或宛轉圓潤，具有很高的書寫水平。從當時隨意棄之的處理方式來看，估計其書寫者是王室的書吏。

試想一下，如果當時的書法家高手也留下筆墨，會是一種怎樣的書寫水平？南越國的造美能力如有神助，令人驚歎！

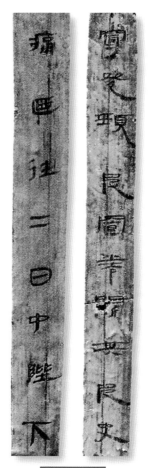

木簡放大圖

魏晉南北朝
美術遺跡寥若晨星

　　魏晉南北朝是中國歷史上政權更迭頻繁的時期，也是民族大融合時期。這一時期，思想領域異常活躍，美術也有長足的發展：人物畫走向成熟，山水畫開始走向獨立發展的歷程，花卉、鳥禽類的畫在萌發之中，佛教題材在繪畫及雕塑中日益顯示其突出的位置；繪畫界和書法界出現了一大批名家。

　　然而，在辭典論著中，此時的嶺南美術甚少被提及，更遑論其在全國的影響和地位。雖然這一時期是嶺南美術的沉寂時代，但在寥若晨星的美術遺跡中，仍然可見其蹣跚前行的步伐和獨具一格的風貌。

西晉，嶺南本地已能燒造青瓷器了，早期的青瓷器造型較多模仿青銅器、漆器。到了東晉，製瓷技術進一步成熟，這時的瓷器已滲入到日常生活、社會活動各個方面，在造型上開始注重實用功能與觀賞價值的結合。

1960 年，廣東高要披雲樓東晉墓出土的兩件雞首壺是晉代青瓷器的珍品。此時的雞首與雞尾不再是裝飾物，而是有實用功能的，雞首為出水口，雞尾為曲柄把手，昂揚挺立的雞首，彎曲高聳的尾部，造型優美，有較高的觀賞價值。

1983 年，在廣東潮陽銅盂孤山東晉墓中出土的一件青瓷羊也是造型生動、形態優美的器具。這種器具用途不明，有人認為是作照明的燭台用。

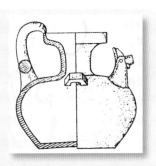

雞首壺

東晉 (317—420)
高 14.5 厘米，口徑 8 厘米
1960 年廣東高要披雲樓出土

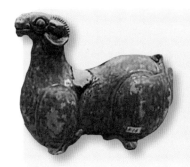

青瓷羊

東晉 (317—420)
高 13.5 厘米
1983 年廣東潮陽銅盂孤山出土

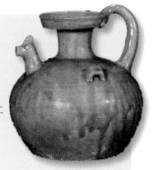

青釉雞首壺

晉（265—420）

高 16.3 厘米，口徑 8.2 厘米

1996 年廣州市農林下路地鐵一號線工地出土

廣東省文物考古研究所藏

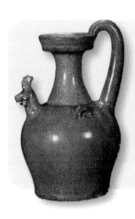

青釉雞首壺

南朝（420—589）

高 18.5 厘米，口徑 6.9 厘米

2001 年廣州市太和崗御龍庭工地出土

廣東省文物考古研究所藏

　　雞首壺與青瓷羊都具有很強的實用性和觀賞性，它們在裝飾雕塑藝術史上具有特殊意義。

　　在中國傳統文化裡，雞因為與「吉」諧音，被人們賦予了吉祥的意義；而「羊」通「祥」，「吉祥」多被寫作「吉羊」。所以古人常以雞、羊的形象與實用器具的造型結合起來，這是寄寓吉祥、美好願景的一種表達。

相較於晉代，南朝的瓷器變化，主要表現為：器身更趨於修長、挺拔；裝飾風格植物紋樣逐漸增多，尤其在佛教美術的影響下，出現了具有時代特色的蓮花圖案及捲草紋樣。

　　1983 年，韶關市南郊南朝墓出土的一件青瓷蓮花紋洗，在內底中央有一朵由 12 片花瓣組成的蓮花，花蕊由 11 個小圓圈組成，圖案刻畫準確、流暢，形象優美，體現匠人熟練的描繪技能。

　　2004 年，廣州市越秀區出土了一件瓦當，當心有微凸的六瓣蓮，外區在兩周短直線圈帶之間勾勒 12 片重疊的蓮瓣紋，形態工整，裝飾風格濃鬱。

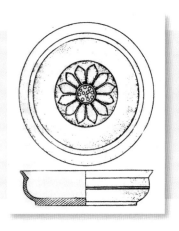

青瓷蓮花紋洗
南朝（420—589）
1983 年韶關市南郊出土

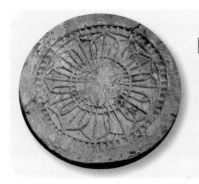

蓮花瓦當
南朝（420—589）
2004 年廣州市廣衛路停車場
工地出土
廣州南漢二陵博物館藏

始興縣白石坪南朝墓出土的兩件精美的青瓷盤，在盤的內底上，分別飾有雙魚和單魚的刻畫紋飾。魚的形態準確生動，單魚的魚紋精緻，雙魚的魚紋簡約概括，刻畫線條流暢具有較強的形式美，這樣嫻熟的描繪水平在當時是少見的。

雙魚青瓷盤
南朝（420—589）
口徑 14 厘米
廣東始興縣白石坪出土

單魚青瓷盤
南朝（420—589）
口徑 14 厘米
廣東始興縣白石坪出土

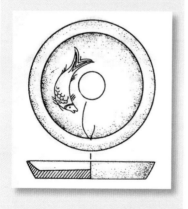

　　古代墓葬品中常見有陶塑品及石刻品，這些器物在反映社會現實生活的某些情景同時，也折射出墓主的精神追求及當時人們的藝術水平。魏晉南北朝時期，嶺南地區出土的墓葬品中，發現有牛、馬、羊、鴨、雞等動物的陶塑形象，也有一些是人物陶塑品，石雕的藝術品目前所知甚少，然而就在為數不多的石雕藝術品中，也有一些驚喜的發現。

出土於高要披雲樓東晉墓的石豬，形象特徵概括、鮮明，豬的五官、尾巴及前蹄後足以圓雕處理，有較明顯的裝飾性。

東晉（317—420）　長11厘米，高3.6厘米　出土於高要披雲樓的石豬

出土於曲江縣南華寺南朝墓的石豬，充滿現代抽象的表現手法。整個器型是流線型的長方體，側面如同當今時尚的流線型小汽車的設計。

南朝（420—589）　出土於曲江縣南華寺的石豬

出土於陽江縣松崗南朝墓的石豬，雙眼、雙耳作柳葉形雕刻，前蹄後足刻畫簡約準確，整體形象生動，意趣盎然。

南朝（420—589）　出土於陽江縣松崗的石豬

1954 年，廣州西村祒崗發現西晉墓，墓中磚文有「永嘉世天下荒余廣州皆平康」「永嘉七年癸酉皆宜價市」等，磚文字形帶有「多呈寬扁，橫畫長而豎畫短」的隸書的特點，但與「蠶頭燕尾」「一波三折」的漢隸相比，其斬頭去尾沒有優美的波狀起伏，而代之以方直瘦勁的筆法，研究者認為這種字體類似於「晉隸」。

魏晉南北朝時期，天下紛亂，變動頻繁，南方相對安定些許，西晉墓磚也多有「永嘉世天下荒余廣州皆平康」之類的吉祥語，然而在嶺南這段平康之世，嶺南書畫片羽無存，美術遺跡也零零星星，與全國各地的藝術的高度發展形成較大的差距。或許，將來會有重大的發現而改寫這段美術發展史。

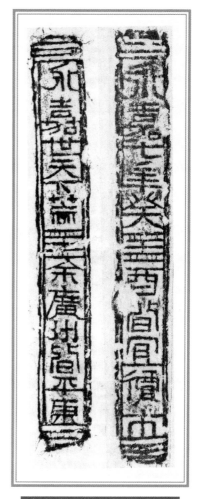

廣州西村祒崗西晉墓墓磚文拓片

隋唐至宋元
嶺南美術異彩初呈

　　隋唐時期，中國書畫界，產生了如吳道子、閻立本、張萱、周昉等一大批傑出的畫家，產生了如虞世南、歐陽詢、顏真卿、懷素、柳宗元、柳公權等一大批書法家，可謂群星燦爛。宋代，皇室貴族對美術普遍愛好和重視，當時的繪畫題材更加廣闊，也產生了一些傳世名作，山水畫和花鳥畫在這一時期取得重大的發展。文人畫在元代也取得長足的發展。

　　然而隋唐至宋元時期的嶺南美術，仍然未能走出低落的波谷，但在美術史論著中，唐代的嶺南畫家多次被提及。

唐代繪畫在中原各地是千帆競發的景象，此時，終於有嶺南畫家在美術史中被提及。宋人郭若虛的《圖畫見聞志·卷二·紀藝上》有這樣的記載：「張詢，南海人。避地居蜀，善畫吳山楚岫，枯松怪石……」宋人黃休復《益州名畫錄》也有這樣記載：「張詢者，南海人也……久住帝京，精於小筆。中和年，隨駕到蜀，與昭覺寺休夢長老故交，遂依託焉。忽一日，長老請於本寺大慈堂後留少筆蹤，畫一堵早景、一堵午景、一堵晚景，謂『三時山』。蓋貌吳中山水頗甚之。畫畢之日，遇值僖宗駕幸茲寺，盡日歡賞。」

據以上記載可知嶺南人張詢繪畫方面有很高的造詣，而且他伴隨於皇帝身邊，作品也受到皇帝的喜愛，是現今所知的首個知名的、具有全國影響力的嶺南畫家。

晚清學者汪兆鏞在《嶺南畫徵略·卷一》載：「僧徽，南海人，善畫龍……畫龍不誇頭角及鬣鱗，只求筋骨與精神。」這是見於文獻的唐代另一位嶺南畫家。

可惜的是張詢、僧徽的作品都沒有流傳下來。

嶺南人張九齡是唐朝開元時期的名相，在他的墓中發現一幅題為《仕女蟠桃圖》壁畫，該畫與西漢南越王墓室的幾何圖案的壁畫有所不同，經復原殘存的部分，可見在兩位仕女之間有蟠桃數隻。在人物造型上，仕女面相豐滿，與中原唐墓壁畫的仕女圖像風格相近。描繪技法靈活嫻熟、變化自然。

《張九齡墓誌銘》也是當時的書法名篇，碑文字體端莊，筆畫舒展，書者當為唐代嶺南高手。

《仕女蟠桃圖》（局部）摹本

《張九齡墓誌銘》（局部）

以開元廿八年五月七

之碑備諸良史亦草矣

右凡十八從寫序夫官

督歷任典詔翰居

之毂不延蒼生之次未

德之美與才位兩廢不

27

由於商業較為發達，唐代嶺南工藝美術也有自己「疊翠搖金」的藝術特色。廣州西村皇帝崗的一個唐墓出土鎏金器 8 件，除其中一件為花牌外，其餘均為髮釵，髮釵的頂端有纏枝、燕鳥、花卉等圖案。這批首飾精雕細刻，為唐墓出土物中至為精美的工藝品。

　　青銅鏡是唐代金屬工藝中最有特色和成就的器物之一。嶺南地區出土的唐代青銅鏡十分精美。高州縣良德墓葬出土了一面菱花鸞鳳紋鏡。圓紐，紐座外飾兩對鸞鳳紋，間以花草紋，特別的是，鏡緣為八瓣菱花形，每瓣菱花內飾有雲紋圖案。始興縣赤土嶺墓出土的青銅鏡有繁複的圖案紋飾。鏡的中間有做伏臥昂首狀的瑞獸，形態各異的小瑞獸圍在周圍，旁飾有葡萄、花枝紋；中間一圈為花葉與鳥交錯的紋飾，外緣飾以一個個獨立的小花朵。

鎏金飾具　唐（618—907）

菱花鸞鳳紋鏡
唐（618—907）
銅鏡最大徑 13.5 厘米，
厚 0.8 厘米
高州縣良德墓葬出土

瑞獸葡萄紋鏡
唐（618—907）
銅鏡最大徑 12.5 厘米，
厚 1.5 厘米
始興縣赤土嶺墓出土

　　隋唐時期，一些全國性的文化人物在嶺南地區有過許多的活動，如唐玄宗時期的賢相張九齡、唐宋八大家之首韓愈、禪宗六祖惠能、鑒真和尚等人，這對嶺南地區文化傳播、思想進步、藝術發展都有一定的促進作用。

唐代之後的南漢雖然只存在短短的 55 年，但在廣州也留下多個古跡遺址。其中存於光孝寺內的東鐵塔和西鐵塔是我國現存最古老最大型的鐵塔。兩座鐵塔造型雄偉，工藝精美複雜。其中西鐵塔塔座上的「飛天」浮雕在同類型的器物中，較為罕見，被認為有敦煌藝術的風格。

　　2003 年，在廣州番禺區小谷圍島（今廣州大學城）發掘的南漢德陵墓道中有一批瓷器，這批瓷器釉色青中閃灰、晶瑩透亮、品相完美，是高規格的官窯瓷器。

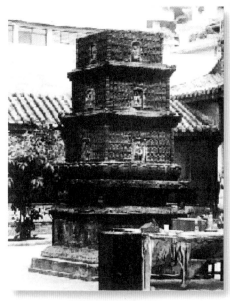

光孝寺內的西鐵塔

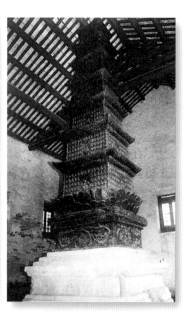

光孝寺內的東鐵塔

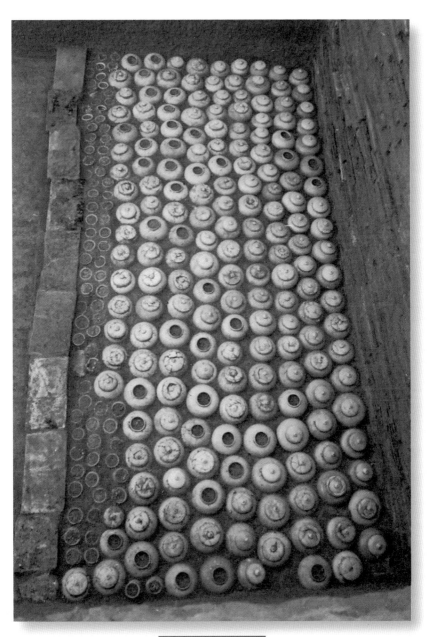

南漢德陵墓道器物箱

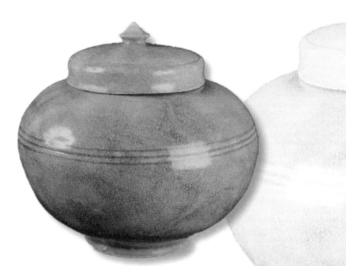

青瓷蓋罐　南漢 (917—971)
（南漢二陵博物館藏）

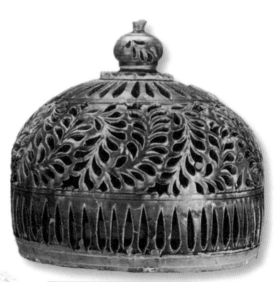

青釉熏爐蓋　南漢 (917—971)
（南漢二陵博物館藏）

宋代有其獨特而淵深的美學意識，產生於這樣的文化土壤之中的宋代瓷器，其風格不同於唐三彩的華麗熱烈，而近於素雅。嶺南宋窯分佈很廣，其中較為出名的有廣州西村窯、惠州窯、潮州筆架山窯等，均以外銷為主。作為產瓷區和外銷瓷的集散地，嶺南的瓷器的生產、創作、產品等多方面都比前代有很大的發展。

　　對廣東美術有深入研究的李公明認為：「宋代廣東陶瓷塑在藝術分類上更多地脫離工藝美術的範疇而成為雕塑藝術的組成部分。宋代廣東陶瓷像藝術已經明顯地進入了一個充滿生機的發展時代。」

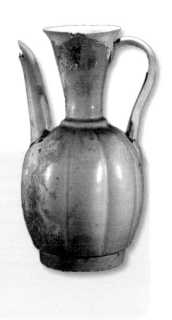

青白釉瓜棱執壺
北宋（960—1127）
高 24.5 厘米，口徑 8.0 厘米，
底徑 8.0 厘米
潮州筆架山窯出土
廣東省博物館藏

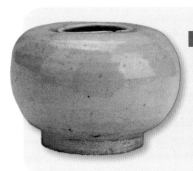

青釉水盂
北宋（960—1127）
高 7.5 厘米，口徑 4.6 厘米，
底徑 6.8 厘米
廣州西村皇帝崗窯出土
廣東省博物館藏

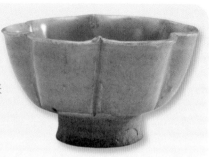

青釉花瓣口杯

北宋（960—1127）
高 4.5 厘米，底徑 4.0 厘米
潮州筆洪厝埠採集
潮州博物館藏

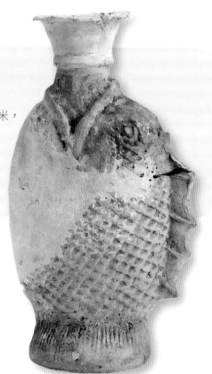

鯉魚形瓶

北宋（960—1127）
高 18.3 厘米，口徑 5.5 厘米，
底徑 7.0 厘米
潮州筆架山窯出土
廣東省博物館藏

青白釉人物壺

北宋（960－1127）

高 25.5 厘米，座寬 13.0 厘米

潮州筆架山窰採集

潮州博物館藏

青白釉鳳首壺殘件

北宋（960－1127）

高 9.7 厘米，長 14.0 厘米，寬 5.5 厘米

潮州筆架山窰出土

潮州博物館藏

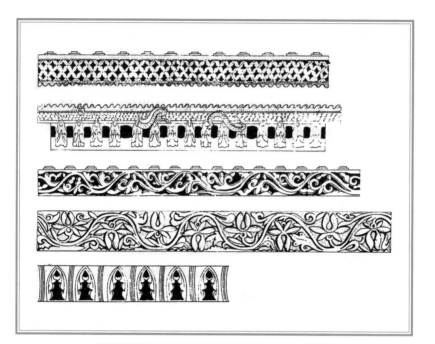

陽春縣馬水鄉陶壇紋飾示意圖　宋（960—1127）
（陽春縣馬水鄉石菉汶涌出土）

　　在陶瓷工藝與繪畫藝術密切結合的同時，宋元時期富有雕塑性的堆
塑人物壇開始流行。

　　1983 年陽春縣馬水鄉石菉汶涌出土的宋代陶壇造型變化豐富，工
藝複雜，吸引人的是器身上一條環繞蟠龍紋上貼塑的 15 個供養人。另
外還有器蓋部分鏤雕圍欄紋飾、靠下的鏤雕捲葉紋、堆貼四圈水波紋
及纏枝花卉紋，底部足上飾有 6 個塔形鏤空紋。紋飾設計繁而不亂，構
圖舒捲自如。

1976年揭陽縣新亨鎮碩和石交椅山出土一件元代的陶壇。陶壇器身有一組奇特的陶塑。一龍一虎用堆塑的手法來表現，龍虎上端各有一組六尊者身穿衣袍、雙手作揖狀，人與龍、虎各有自己騰駕的雲霧。這組陶塑形態生動，龍身的鱗片、虎身的斑條以及人像身着的衣袍褶紋均有恰當的刻畫。

上述兩件陶器的藝術設計，除了反映當時民俗觀念外，不同程度上也能反映出繪畫及雕塑的水平。

龍虎人物陶壇陶塑示意圖　元（1129 － 1368）
（揭陽縣新亨鎮碩和石交椅山出土）

古籍有記載：白玉蟾是宋代嶺南籍的書畫家，他的梅、竹畫作頗得時人的讚賞。可惜白玉蟾的畫作已不復存世，但他的《行書詩卷》書法和行草書《足軒銘書卷》為博物館所收藏。

古籍也有元代畫家孔伯明的記載，孔伯明出生於南海，善工筆仕女圖。

縱觀元代以前，繪在紙絹上的嶺南人作的畫目前尚未發現實物保存，但存留在瓷器、青銅、金銀、墓磚等器物上的繪畫性圖像仍清晰可辨，當時繪畫藝術水平由此可見一斑。

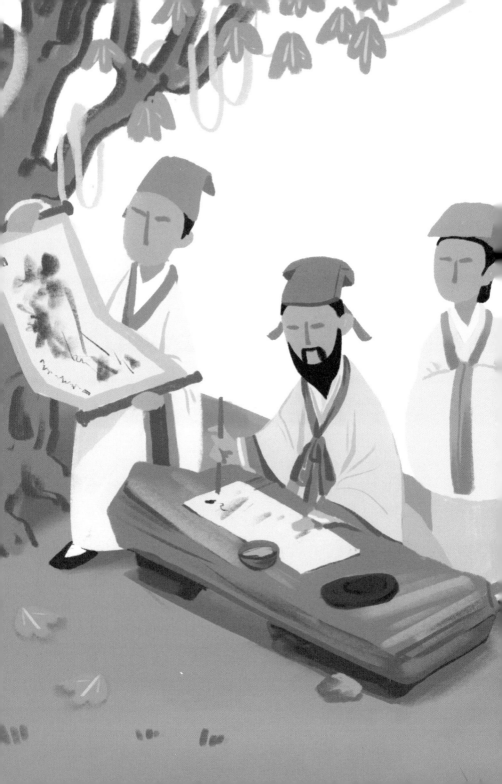

明代嶺南書畫家
真的這麼牛嗎

　　相對於秦漢的輝煌，魏晉南北朝時期的嶺南美術處於沉寂狀態，進入隋唐宋元時期，留名中國畫壇上的嶺南籍書畫家為數也甚少。然而自明代開始，嶺南美術出現轉機，書畫名家逐漸增多，嶺南繪畫藝術開始進入興盛時期。廣東書壇也呈現繁盛的局面。

揚名京師的粵籍畫家林良

林良（約 1426—約 1500），明朝前期畫家，字以善，南海人。林良年少時跟同鄉畫家顏宗、何寅學習繪畫，有過硬的童子功。

林良成名之前，流傳着這樣一個故事：一天一位叫陳金的官員向眾人展示其收藏的一幅名畫，林良直言不諱指出畫中的瑕疵。陳金大怒，揚言要鞭打他，林良表示願當眾摹畫名畫以證己見。看到林良完成的畫作，陳金「驚以為神」，對林良精湛的畫技讚不絕口，由此林良名聲大振。

林良《柳塘翠羽圖》(局部)(廣東省博物館藏)

林良《柳塘翠羽圖》(局部)
(廣東省博物館藏)

林良《柳塘翠羽圖》（廣東省博物館藏）

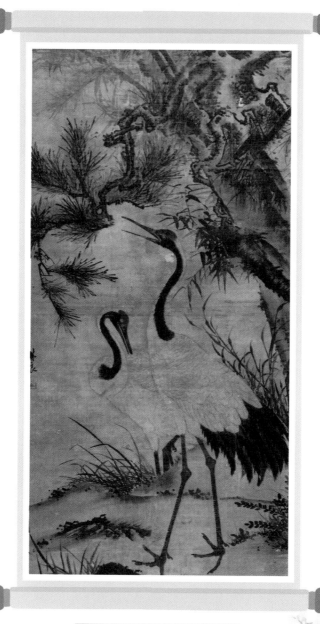

林良《松鶴圖》（廣東省博物館藏）

林良擅長水墨花鳥畫，筆下的禽鳥姿態各異，通過濃淡乾濕水墨的變化，準確而生動地表現禽鳥翎毛的層次及自然的神態；筆下的樹木、翠竹、蘆荻，疏落別致、搖曳生姿。

　　林良突破宮廷畫院沿襲的「工細刻畫」「豔麗華貴設色」的南宋「院體」風格，他的花鳥畫，介於「工致寫意之間」，畫風獨樹一幟。禮部尚書顧清曾說「林良花鳥今代奇，水墨到處皆天機」。由於林良的名聲大震，以致當時已有署名「林良」的假畫在社會上流傳。當代學者李育中讚譽林良畫作：「寫生功底好，有細緻的觀察和粗豪的落筆，概括性強，筆觸遒勁，在筆墨縱橫中取得分外生意盎然之境界。」

　　林良是第一位具有全國影響力的廣東籍大畫家！在描繪草木、翎毛等方面，六百多年前便能有如此精緻美妙的技藝，不能不令人歎為觀止。

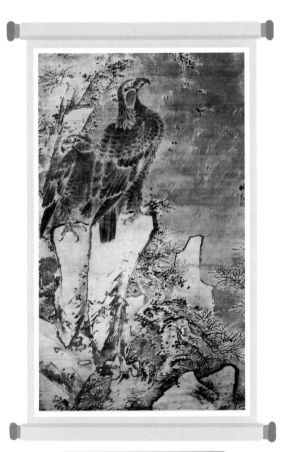

林良《雙鷹圖》（廣東省博物館藏）

43

白沙先生的「茅龍書法」

與林良同時期，廣東出現了一位學問修養名滿天下的白沙先生，白沙先生原名陳獻章（1428—1500），字公甫，新會縣人，因居白沙村，人稱白沙先生。

相傳，白沙先生在白沙村講學時，經常到村後山坡選割茅草，經過搗製、浸洗、梳理、捆紮，獨特的茅草筆便誕生了。白沙先生用這種筆寫的字被稱為「茅龍書法」。2008年，白沙茅龍筆製作技藝入選為國家級非物質文化遺產。

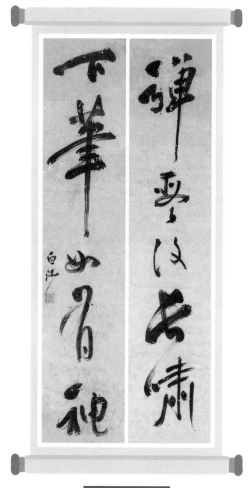

陳獻章行草對聯

白沙先生不僅學問高，書畫造詣也很高。史籍記載，白沙先生的花鳥畫「疏花間之，花朵亦空勾，不設色，清奇無匹，名儒手筆異人乃爾」。只可惜他的畫作沒能存世。幸好白沙先生的書法作品留下不少。清人評論他的字「白沙真跡走龍蛇，望之是字是雲霞」。當代學者認為白沙先生的字「自成生辣豪健風格，這在明代前中期的書壇上，是很剛勁的一股清風」。其書法在當時便被認為是世間珍寶。

　　白沙先生是自古以來嶺南地區唯一獲准進入山東曲阜孔廟與歷代聖賢接受朝拜祭祀的儒家人物，故其被稱為「嶺南第一人」。

　　白沙先生的學生中，也有不少卓爾不群的書法家，如大弟子增城人湛若水、順德人趙善鳴，以及番禺人王漸逵、順德人黃常等。這一時期廣東書壇呈現繁盛的局面。

陳獻章《種萆麻詩卷》行草書帖

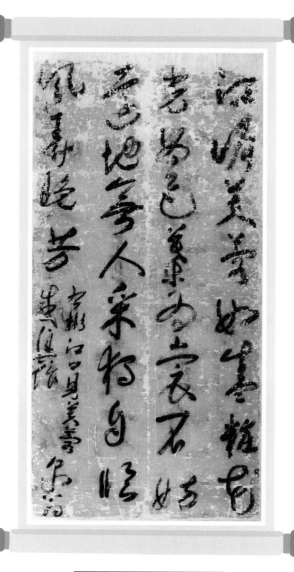

湛若水作品（廣東省博物館藏）

王漸逵作品（局部）

趙善鳴作品（廣東省博物館藏）

頗具個性的清代嶺南書畫

　　明清易代之際，作為南明政權與清王朝最後對決的主要地區，嶺南經歷了劇烈的社會動盪。一批仁人志士有的拿起武器抗清，成為忠烈之士；有的隱跡山林，以遺民自居。他們當中不少人擅長書畫，在匡復社稷無望時，唯有以書畫寄託情感。由於文字獄，這類書畫詩文遭到禁毀，流傳不多。清初近百年，是嶺南文化發展遲緩期。

　　康熙中後期，政局逐漸穩定，乾隆初年，嶺南地區農業、手工業發展順利。阮元任兩廣總督期間，倡導學術，設立學堂，文人書畫活動也逐漸得到恢復，湧現出一批頗具個性風格的書畫家。

以擅長畫馬而著稱的張穆

　　張穆 (1607—1683)，字爾後，又號鐵橋，另署鐵橋道人，廣東東莞人。明末清初嶺南傑出詩人和畫家。他善於畫人物、鷹鳥、山水、蘭竹等，最為人稱道的是他畫的馬。

　　一般而言，嶺南畫家喜歡畫的是嶺南的風物，而張穆卻是特例。張穆喜歡畫馬，對馬的形體特徵、生活習性瞭然於胸，他說：「駿馬肥須見骨，瘦須見肉……凡馬皆行一邊，左前足與左後足先起，而右前足右後足乃隨之，相交而馳……凡駿馬之馳，僅以蹄尖寸許至地，若不沾塵，然畫者往往不能酷肖。」

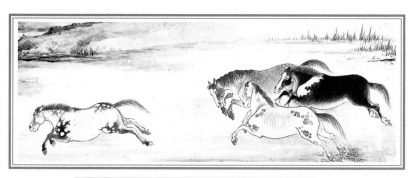

張穆《七十龍媒圖卷》(局部)(廣州藝術博物院藏)

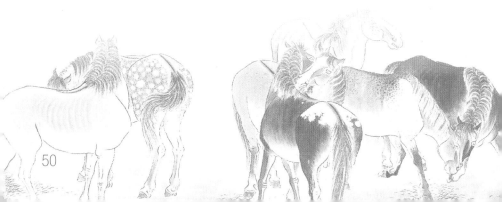

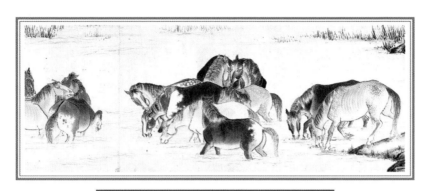

張穆《七十龍媒圖卷》(局部)(廣州藝術博物院藏)

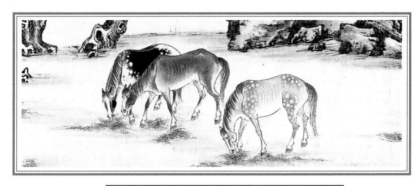

張穆《七十龍媒圖卷》(局部)(廣州藝術博物院藏)

　　身為嶺南人，為何對畫馬情有獨鍾？

　　原來，張穆生活在明末清初，他心懷報國壯志，潛心於兵書、練習騎射本領，曾從事抗清活動。抗清失敗後，張穆以詩書畫寄託情感。由於自幼好兵尚武，成年後馳騁疆場，因此張穆對馬有特別的情感，繪畫也多以馬為題材。

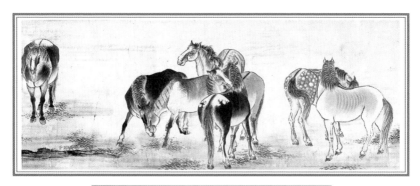

張穆《七十龍媒圖卷》（局部）（廣州藝術博物院藏）

　　《七十龍媒圖卷》橫卷是張穆的代表作。這幅畫全長 10 餘米，高 0.25 米，畫中七十匹駿馬，全以勾勒墨法繪成，不加色彩。這些馬或臥、或立、或奔馳、或戲水、或長嘶、或磨癢；四蹄有力，健壯雄強，神態各異。在或聚或散的馬匹之間，點綴着雜草、樹木、石坡、河流。畫面既有駿馬飛騰的氣勢又有恬靜悠閒的氣氛，顯現出一派生意盎然的景象。

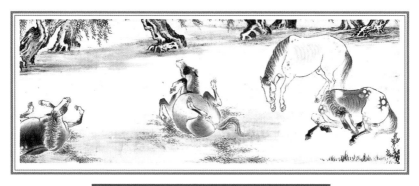

張穆《七十龍媒圖卷》（局部）（廣州藝術博物院藏）

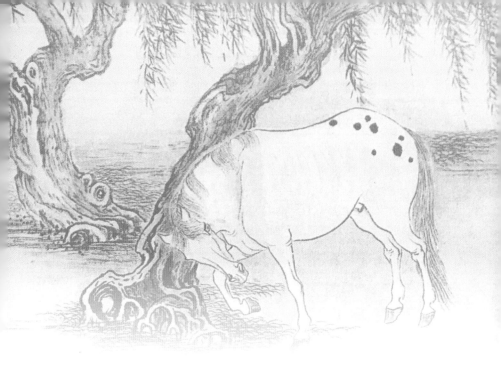

　　《八駿圖》是另一幅以馬匹為題材的作品。八匹馬有白有黑有花，毛色各異，或奔跑或玩耍、或憩棲於柳蔭下，各具風姿。畫面以淡綠色為主調，色彩明朗輕快。

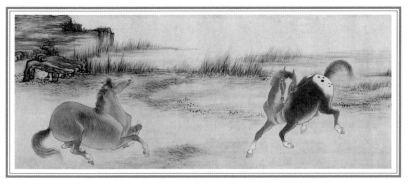

張穆《八駿圖》（局部）（廣州藝術博物院藏）

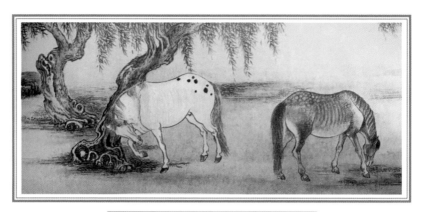

張穆《八駿圖》(局部)(廣州藝術博物院藏)

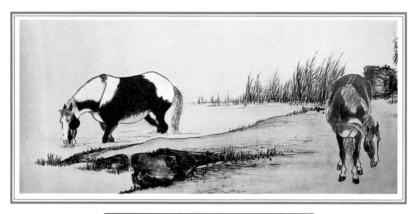

張穆《八駿圖》(局部)(廣州藝術博物院藏)

　　張穆筆下的馬，骨骼形態、肌肉特徵準確生動，形象栩栩如生，顯示出精湛的藝術才能。當然，張穆有這樣高超的繪馬技巧，這與他長年與馬共處、細心研究觀察是分不開的。

　　除了擅長畫馬，張穆也擅長畫鷹，他的畫法繼承宋元傳統，筆法謹細，形態細膩逼真。

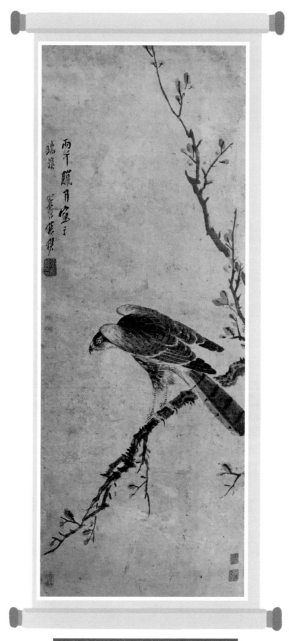

張穆《秋樹老鷹圖》（廣東省博物館藏）

文人畫的傑出代表謝蘭生

謝蘭生（1760—1831），字佩士，號澧甫，又號里甫、理道人，廣東南海人。謝蘭生在詩文書畫諸多方面有廣泛深入的研究，在「師古與創新」「嚴謹與放逸」的畫論方面他有自己獨到見解。清代詩人張維屏說他的用筆「雄峻有奇氣，兼得吳鎮、董其昌之妙」，當代著名畫家張大千認為謝蘭生的畫品已在其師黎簡之上。謝蘭生集古人之長處而融匯於己，他的畫學思想對廣東畫壇產生極大的影響。他以學人的素養、文人的氣質使黎簡開創的廣東畫界在文人畫的方向上繼續發展。

令人稱奇的是，從謝蘭生父親算起，謝蘭生兄弟、子女、侄子、孫子、侄孫一門共計 19 人均能畫善書，這在畫壇是少見的，一時傳為佳話。

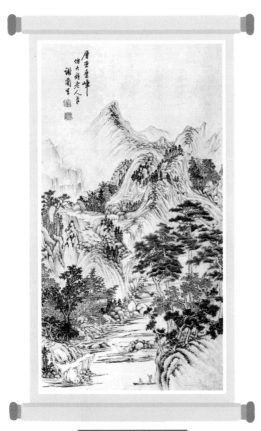

謝蘭生《層巒疊嶂圖》

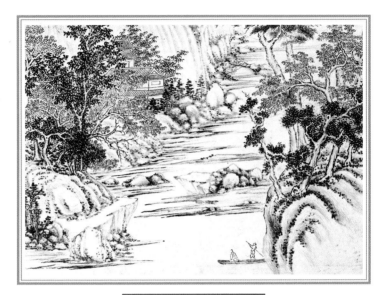

謝蘭生《層巒疊嶂圖》（局部）

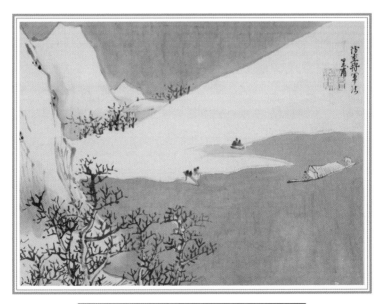

謝蘭生《仿各家山水》（一）（廣州藝術博物館藏）

謝蘭生《仿各家山水》(二)（廣州藝術博物館藏）

謝蘭生《仿各家山水》(三)（廣州藝術博物館藏）

身懷絕技的人物畫家蘇六朋

蘇六朋（1791—1862），字枕琴，號怎道人，廣東順德人。

蘇六朋是一位身懷絕技的職業畫家。他最擅長人物畫，所作的人物畫既有歷史題材，也有描寫現實生活、市井百姓風俗的，最為人稱道的是其筆下的小商販、賣藝的盲人等，形象逼真，神態絲絲入扣，筆筆傳神，真實地反映了社會日常生活的各種層面。與他人不同的是，蘇六朋還善於畫「指畫」，常常手指毛筆兼用，得心應手。

晚年時蘇六朋的畫藝達爐火純青之境，名聲遠揚。其所作的《太白醉酒圖》《漢初三傑圖》《加官晉爵》等被後人視為畫界之珍品。

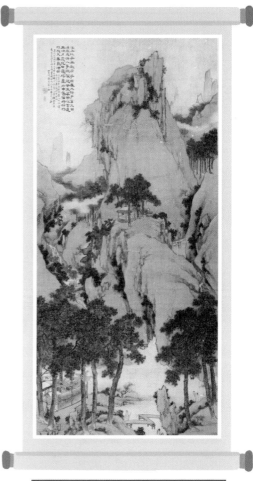

蘇六朋《深山遊春圖》（廣東省博物館藏）

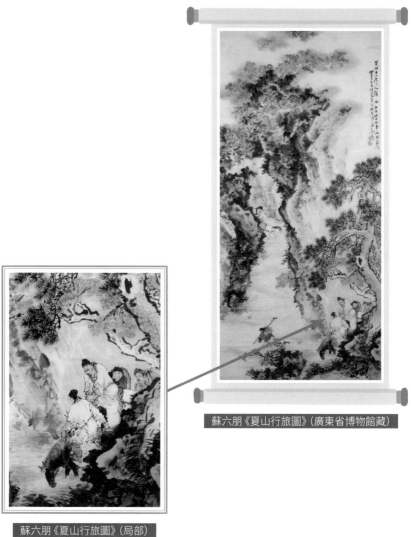

蘇六朋《夏山行旅圖》（廣東省博物館藏）

蘇六朋《夏山行旅圖》（局部）

蘇六朋《東山報捷圖》（廣州藝術博物院藏）

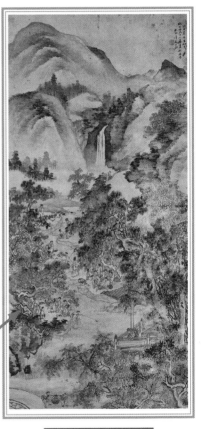

蘇六朋《曲水流觴圖》
（廣州藝術博物院藏）

蘇六朋《曲水流觴圖》（局部）

蘇六朋《市井小品》（一）（廣州藝術博物院藏）

蘇六朋《市井小品》（二）（廣州藝術博物院藏）

厄運不斷卻屢創奇畫的蘇仁山

　　蘇仁山（1814—約1850），字靜甫，號長春、嶺南道人等，廣東順德人。

　　幼年時蘇仁山跟隨父親畫畫，雖然從未跟隨名家學藝，但天賦極高，喜歡廣泛觀摩流傳於民間的各種木刻圖譜、戲曲小說插圖，因為求學經歷特別，較少受到畫壇習氣的束縛，從而形成自己獨特的藝術風格。他的繪畫題材以人物為主，更多的是表現仙人、道士、傳說中的在民間受敬奉的人物。代表作有《坐觀十八壽相羅漢像》《五羊仙跡圖軸》，他筆下的線條時而如行雲流水，時而飄若遊絲，人物面部輪廓不講究完整勾畫，但往往出現「筆不到意到」出神入化的效果，所有的一切看起來似乎信手拈來一樣，瀟灑自如。有學者認為蘇仁山的寫實功力和生動、逼真的藝術效果，達到廣東有史以來前所未有的高峰。令人歎惜的是蘇仁山的一生厄運不斷，年約 36 歲便在囚獄中辭世。

　　「二蘇」是同時代的人，兩人的藝術類型不同，各有所長。在繪畫技法上，蘇六朋讓人們欣賞到高超的水平，在藝術境界上，蘇仁山則達到了絕塵脫俗的高度。

蘇仁山人物畫作品

白雲天上眾峯
高月照分明眠薄
阿戴莘抖仙星
子鄰攘樓玉宇
一日過一逕程稿

蘇仁山《八仙圖》（廣州藝術博物院藏）

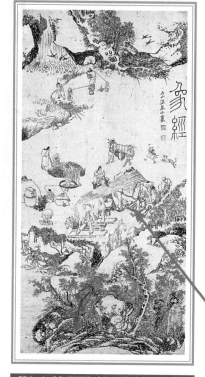

蘇仁山《象經圖》（廣州藝術博物院藏）

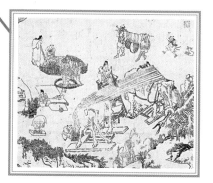

蘇仁山《象經圖》（局部）

64

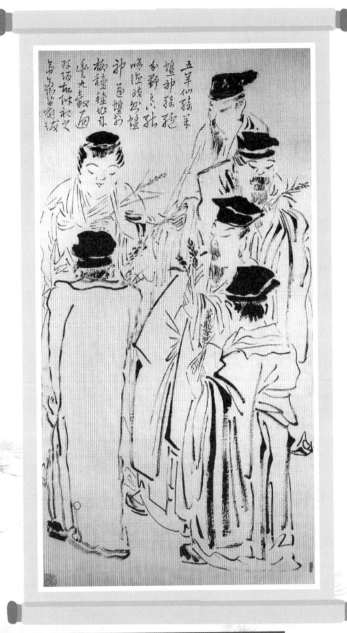

蘇仁山《五羊仙跡圖軸》（廣州藝術博物院藏）

首開先河的外銷畫

18—19世紀在廣州十三行一帶活躍着一群叫啉呱、鍾呱、庭呱等名字的畫師。這些畫師的名字為何都帶個「呱」字？原來他們是畫外銷畫的，以「某呱」自稱，不僅有「頂呱呱」之意，同時也便於外商識別。

作為唯一的通商口岸，18世紀中葉，越來越多的外國商人來到廣州，於是一種帶有歐洲繪畫風味的風俗、風景寫生和紀念旅遊性質的外銷畫成為受外商歡迎的商品。

廣州十三行附近有許多經營外銷畫的店舖。廣州是最早接受學習西方透視學，油畫、水粉畫、水彩畫等西方繪畫技法的地方。

畫家關喬昌，其作品曾送到歐美等國家參展，是最早赴歐美參展的中國畫家。

當然作為商品的外銷畫，自然很難避免批量生產、題材雷同、藝術形象單一等問題。隨着攝影技術的出現，19世紀中葉以後，廣州的外銷畫也就慢慢退出歷史舞台。

一位廣州外銷畫畫家在作畫的情形

外銷畫的店舖

清外銷畫的十三行（廣東省博物館藏）

清代的書法名家

清代，嶺南一些大學者、詩人、畫家，同時也是傑出書法家。這些人常以書法翰墨抒發情感，「書以人傳」，最終成為一代書法名家。如清代初年的屈大均、陳恭尹等；清代中葉的謝蘭生、蘇仁山、蘇六朋；晚清，陳澧、康有為等，他們為後人留下了耀眼的墨寶。

屈大均草書（廣州藝術博物院藏）

三日江邊駐客船筲提壇下又離逕
如何三十六年別一日分為十二年

与朱竹垞太史別三十六年癸酉之春相聚五羊紀之以詩　陳恭尹

陳恭尹隸書

朱欄畫柱照湖明白葛烏紗曳履行橋下龜魚晚
無數識君拄杖過橋聲

坡公和興可洋州園池詩之一

坡公書其源出於顏平原徐季海又揉以文章典義之氣故能獨有子

古黄魯直亦嘗拄為當時第一

樂菴大兄先生正臨　謝蘭生

謝蘭生楷書詩軸（廣東省博物館藏）

69

溪上桃半無數開巖間春水綠于苔不見
漁艇昆源人爭識儁避世來翠雨深雲連
玉洞月霞抱日護瑤臺山中舊侶時相約
約我來春載酒回

浮山有桃半溪穌聯道人江瀕濤
結茅扵山蒼入觀想息之地
人夢櫻塊坐適

道光乙巳橻八月六日雲山遇兩涼氣龍人意以應若系之詩

秀泉大兄持素嫵索作畫因仿元人意以應若系之詩
四百峰樵子蘇六朋

蘇六朋書法作品（廣東省博物館藏）

70

謁孤松之君子鸞鳳騰翔

尋五柳之先生琴尊雅興

康有為行書對聯

雲龍遠飛駕

天馬自行空

陳澧行書對聯

有着深遠影響的
「撞水」和「撞粉」

　　19 世紀下半葉，嶺南繪畫漸漸由古典形態向近代形態轉型。在這一歷史進程中，廣東番禺居廉、居巢兩位畫家所起的作用不容忽視。他們以充沛的熱情，在格調高雅與生活氣息、傳統筆墨與創新手法上尋找融合點。他們帶來了審美的新觀念與繪畫的新形式，開創了近代充滿嶺南鄉土氣息的繪畫新風格，具有劃時代的意義。

無物不寫、無奇不寫的「二居」

居巢（1811—1865）字梅生，號梅巢，今夕庵主。居廉（1828—1904）字士剛，號古泉、隔山老人、羅浮散人等，二人是堂兄弟，番禺人。

居巢自幼受父親指點，精通詩詞，擅長書畫篆刻，有較全面的藝術素養。比居巢小 17 歲的居廉，身世可憐，父母早逝，年少時靠做幫工謀生，後來幸得堂兄的收養，並在居巢身邊學習繪畫，經過刻苦學習，漸漸與居巢齊名並稱「二居」。

「效法前人，取法自然」是習畫的入門要領，居巢不僅重視傳統的繼承，而且重視對自然的觀察。據說他不分日夜觀察草間林下花鳥草蟲姿態，強調「專向大自然裡尋找畫材」。為寫生所用，他製作各種昆蟲標本，由於觀察入微，他筆下的花鳥昆蟲栩栩如生，春秋兩季的蝴蝶的特徵他也了如指掌：「蝶分春秋兩種，置於春花者則翅柔腹大，以初變故也；秋花者則翅勁腹瘦，以將老故。」

居巢《五福圖》（局部）
（廣東省博物館藏）

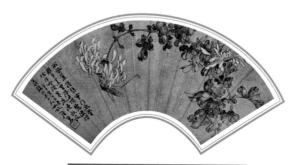

居巢《菊花 螽斯》（廣東省博物館藏）

74

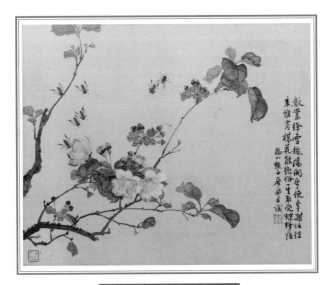

居廉作品（廣東省博物館藏）

居廉 扇面（廣東省博物館藏）

居廉《歲朝圖》（局部）（廣州藝術博物院藏）

有人統計過，「二居」描繪過的花卉多達 105 種；描繪過的蔬菜有 53 種；蝴蝶、蜜蜂、蟬、蛾、天牛、蜻蜓等各式昆蟲近 30 種。對「二居」而言，「無物不寫無奇不寫」，「昆蟲、時令風俗照樣入畫」，這在中國文人畫家中是絕無僅有的。

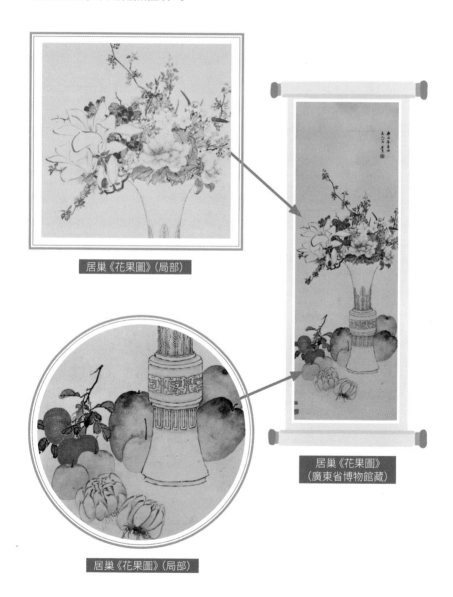

居巢《花果圖》（局部）

居巢《花果圖》
（廣東省博物館藏）

居巢《花果圖》（局部）

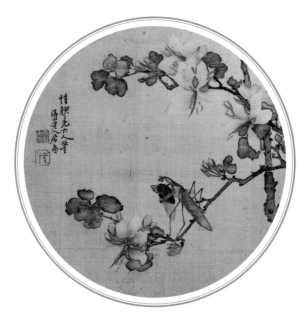

居廉的花卉蟲草作品

有學者這樣評價道:「『二居』通過對鄉土物產的深入挖掘和形象詮釋,將中國繪畫的表現空間拓展到前所未有的寬廣境地。」

在「二居」的藝術生命中,東莞張敬修是一個有重要影響的人。張敬修曾在廣西做官,後返回家鄉東莞,便邀請居巢和居廉寓居在他新建造的可園中。和他交往的這一時期,「二居」遊歷山水,觀賞名畫,結識名流,精研畫學,這些活動對他們繪畫風格的形成起了關鍵性的作用。

在可園居住8年後,因為張敬修辭世,「二居」便回到廣州,建造了十香園。十香園建成後的第二年,居巢病逝,居廉便在十香園設館收徒。

居巢、居廉樹立了居派藝術風貌,開創了花鳥畫為主的近代嶺南繪畫新局面,居廉門下不少弟子卓有成就,最為突出的是高劍父、陳樹人。居派繪畫風格,無論是題材內容還是表現形式,從19世紀中期開始至20世紀初,主導了廣東畫壇達半個世紀之久。

如何「撞水」，如何「撞粉」

撞水撞粉，是中國畫的技法，前人偶有為之，但發展為成熟的技法則應歸功於居廉、居巢。

居廉 扇面（局部）（枝葉「撞水」效果較明顯的圖）
（廣東省博物館藏）

在描繪花鳥、草蟲、蔬果時，「二居」會趁墨色未乾，用筆蘸水，從高光面撞入適當的水；趁敷色尚濕潤，撞入其他的顏色。這種畫法，能使墨色產生強弱不同、斑駁不一的效果，顏色之間因相互的滲透而形成特殊的顏色變化，從而形成畫面特殊的色彩與韻律效果。

「二居」所創立的「撞水」「撞粉」技法對嶺南以及中國美術的審美傾向有着深遠的影響。

居廉 扇面（廣東省博物館藏）

居廉的花卉草蟲斗方（局部）（花卉「撞粉」效果較明顯的圖）
（廣東省博物館藏）

居廉 扇面（廣東省博物館藏）

中央美術學院教授蘇百鈞先生對「撞水」「撞粉」技法有所拓展。他認為：「工筆畫法中的『撞水』『撞粉』法，其中這個『撞』字，正反映了該畫法的精華所在。水與色、水與墨、色與色之間，一旦在畫面上用『撞』的技法則可生動異常，變化萬千。畫中產生的肌理效果，使畫面的形式美感得到充分的表達。那環環相扣的紋理，淋漓滲化的墨、色以及難以名狀的意趣，無不給人一種新奇的美感。」「現代繪畫的一個特徵，是追求表現技巧中出現的不可重複性，『撞水』『撞粉』畫法剛好吻合這一特徵。」

蘇百鈞《趕潮》1999 年

蘇百鈞《洋百合》2006 年

近年來，一些學者以「傳統精義成為支撐，現代感受則為引道」，不斷地拓展「撞水」「撞粉」的用法及領域，進一步豐富了畫面的意義，使傳統花鳥畫創作走向富有時代精神的新境界。

蘇百鈞《梳羽圖》2000 年

蘇百鈞《花卉草蟲》2003 年

「折衷中外，融匯古今」的嶺南畫派

　　廣東是中國與世界的交接點，是近代西學東漸的前站。作為近代資產階級維新思想的啟蒙地和資產階級民主革命的策源地，這裡凝聚了文化自我變革的力量。20世紀初，嶺南畫壇出現「折衷中外，融匯古今」的藝術革命，一批有活力的年輕藝術家走出國門，根據自己感悟的世界美術潮流，革陳出新，努力推動嶺南繪畫向前發展，從而形成了風格鮮明的「嶺南畫派」。

甚麼是「折衷中外，融匯古今」的新國畫？

19 世紀末 20 世紀初，廣州是革命的中心地，生於斯、長於斯的高劍父、高奇峰、陳樹人深受孫中山革命思想的影響，他們認為藝術革命與政治革命是連在一起的。相同的老師，相同的留學經歷，「二高一陳」在探索藝術革命的歷程中形成許多的共識。

在內容題材上，他們提倡關注社會現實、藝術大眾化、啟蒙民智、激發熱情。辛亥革命期間，高劍父在《時事畫報》上畫過不少宣傳革命的作品。

在技法上，他們提倡博取眾長，學習借鑒西洋畫「透視」「立體感」「實景寫生」「色彩渲染」等技法，並將它們與中國國畫的優秀傳統技法相結合。高劍父明確表示「夫中國畫之妙在用筆、思想、結構、氣韻，西洋畫之長在形似、遠近、用色，以彼之長，補我不足」，這便是「折衷中外」的核心內容。

高劍父還講了這樣一句有趣的話：「作畫要在不可泥古，亦不可離古。」他認為古人畫也有很多值得學習的地方，但也不能只知古人而不知自我，要將中國畫與時代發展聯繫起來。

嶺南畫派是如何得名的？

　　「二高一陳」大膽改革國畫，被當時的人稱為「新畫派」，又稱中國傳統國畫中的革命派。由於他們經常以聯展的方式，在多地舉辦畫展，加上「二高」的弟子多是嶺南人，所以從 20 世紀 30 年代開始，人們便稱他們是嶺南畫派。「二高一陳」被公認為嶺南畫派的創始人。「嶺南畫派」章法、筆墨不落陳套，雅俗共賞，學者甚眾。代表人物有方人定、黎雄才、關山月、趙少昂、楊善深、黃少強等。

　　19 世紀中期，以「二居」為代表的畫家的出現，嶺南繪畫才真正形成自己的本土風格，但「二居」的影響主要在廣東地區。在 20 世紀前期，嶺南畫派的出現，「折衷中外，融匯古今」口號的提出及實踐，對中國畫壇產生重大的影響。

　　向來「不過長江」的嶺南繪畫，至此，與京派、海派三足鼎立，成為中國畫壇的三大畫派之一，成為 20 世紀中國主流美術中引人注目的部分。

高劍父壯闊的藝術生涯

高劍父（1879—1951），出生於番禺，原名麟，後改為崙，字爵廷，號劍父，以號行。14歲到十香園拜居廉為師。

高劍父求學過程並非一帆風順。每天他必須大清早步行趕往千米外的十香園，傍晚則又徒步回家，中午只能飢腸轆轆地候課。每日如此，風雨不間。

他在十香園10年的求學過程，時斷時續。

即便如此，高劍父的繪畫熱情也從無減弱，他不僅

高劍父像

照摹十香園居廉的畫稿，甚至到東莞可園居住幾個月，孜孜不倦、一絲不苟地臨摹「二居」為可園繪畫的數十冊精品。高劍父有位同窗，家中收藏大量的古畫，為了能夠觀摩宋元名家傑作，高劍父放下身段，向同窗行三跪九叩的大禮，最終得以「臨摹揣摩」大量的名家珍跡。

1906年，高劍父東渡日本學藝，這大大開闊了高劍父的眼界。經由日本傳遞的西洋技法對他有很大的影響。1910年，高劍父與其弟弟高奇峰在廣州舉辦畫展，受到文化界人士的關注，至此「嶺南二高」聲名鵲起。

高劍父重要的藝術活動

1905 與潘達微、何劍士、陳坦等人在廣州發起創辦《時事畫報》。

1910 與其弟弟高奇峰在廣州舉辦畫展。

1912 在上海主辦《真相畫報》。

1916 在上海出版「二高一陳」三人繪畫作品合集《新畫選》。

1921 1921 年底,「廣東省第一回美術展覽會」在廣州舉行,展覽會主席為陳炯明,高劍父為副會長及展覽籌備處處長。

1923 在廣州創辦春睡畫院,在這裡,他作畫、授徒。春睡畫院持續了 20 多年,其間培養了不少傑出的畫家,如:方人定、黎雄才、關山月、楊善深等。

1930 在印度貝拿勒斯大學出席亞洲教育會議。

1931 1931 年春至 1932 年秋，遊歷南亞，深入考察佛教藝術遺存，臨摹古代繪畫。

在印度期間，與印度大文豪泰戈爾有多次的接觸。他參觀了泰戈爾藏於寓所的印度古代繪畫，他的「折衷中外」觀點也受到泰戈爾的高度讚揚，泰戈爾還將自己的畫作《失卻自由的孔雀》贈給高劍父。

1934 被聘為中山大學下屬的文史研究所的教授。

1935 受徐悲鴻聘請，到南京中央大學藝術系任教。

作品在德國柏林舉辦的「人文美術館揭幕展」「中國美術展覽會」展覽，其中作品《松風水月》被德國政府購藏。

1938 在澳門重開春睡畫院。

1945 在廣州春睡畫院原址創辦南中美術院。

1947 出任廣州市立藝術專科學校校長。

1948 參加廣東省立民眾館主辦的「嶺南國畫名家書畫展覽會」。

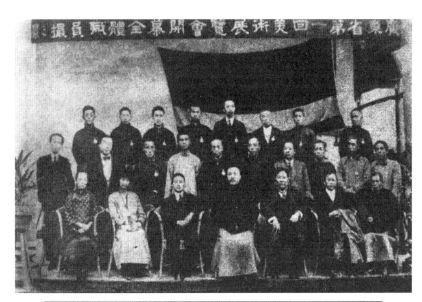

「廣東省第一回美術展覽會」開幕式上全體職員合影（前排左三為高劍父）

高劍父（左）與蔡元培（攝於上海，1936年）

縱觀高劍父的藝術生涯，堪稱「壯闊」。在全國性的藝術中心舞台中，高劍父已有舉足輕重的地位。

高劍父的藝術風格前後期有較大的不同。留學前，一脈相承居廉的畫風；留學歸國初期，其作品淡化中國畫的造型語言——線條，以色彩渲染營造潤澤、朦朧的氣氛，這一時期的作品受日本畫風的影響較明顯；從 1918 年開始，他的繪畫作品開始逐步淡化日本畫風的影響，重溫國畫的傳統；20 世紀 30 年代，擺脫日本畫風的影響，將古今中外「熔冶為一爐」「完全自我表現」。晚年的作品多是概括的大寫意，比起早年近似生物繪圖的精確樣式，這時呈現的是文人寫意的畫風。

高舉國畫革命旗幟的高劍父，一生不斷求變，以「折衷中外，融匯古今」的形式語言，表現獨立自存的風格。

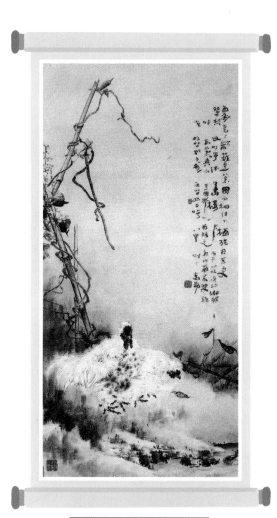

高劍父《豆棚雙雞》1916 年
（廣州藝術博物院藏）

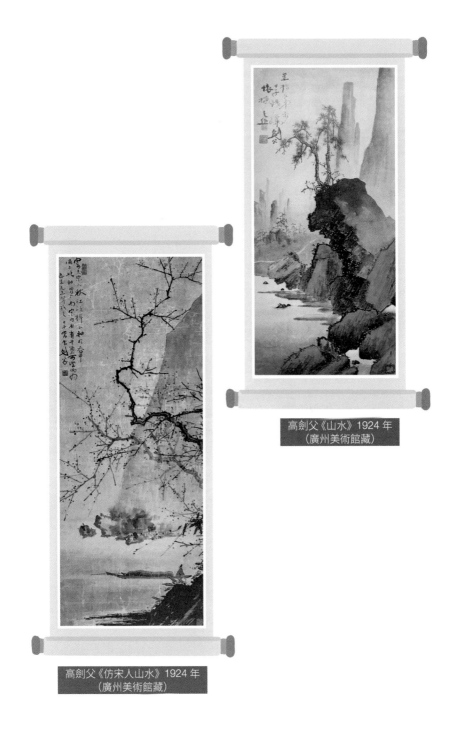

高劍父《山水》1924 年
（廣州美術館藏）

高劍父《仿宋人山水》1924 年
（廣州美術館藏）

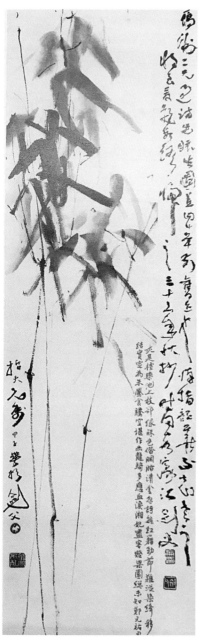

高劍父《紅竹》1924 年
（廣州美術館藏）

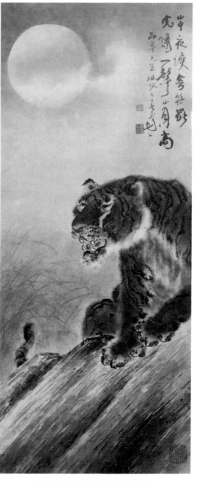

高劍父《虎嘯》1925 年
（廣州美術館藏）

高劍父《雙鷹圖》

高劍父《撲火燈蛾》1940 年
（廣州藝術博物院藏）

高奇峰短暫而輝煌的人生

高奇峰（1889—1933），原名嵩，字奇峰，以字行，高劍父是他的四哥。他隨四哥學習繪畫。由於天賦高，加上勤學苦練，高奇峰漸漸熟練掌握「居派」繪畫技法。

高奇峰不僅在嶺南地區聲譽卓著，在當時中國文化藝術中心之一的上海地區，高奇峰也有十分高的聲譽。正當藝術事業如日中天之時，1933年，高奇峰不幸舊疾復發，不治身亡。

英年早逝，高奇峰獲得極高哀榮。公祭之日，政要名流蔡元培等前往致祭。參加其葬禮者達千餘人，孫科等政要名流致輓聯。

這樣的哀榮，對藝術家而言是罕見的。這要歸因於高奇峰既是藝術家又是革命家的雙重身份。

高奇峰像

高奇峰重要的藝術活動

1910 與其兄長高劍父在廣州舉辦畫展。

1912 與其兄長高劍父在上海主辦《真相畫報》。

1916 在上海出版「二高一陳」三人繪畫作品合集《新畫選》。

1921 1921年底，「廣東省第一回美術展覽會」在廣州舉行，任審查委員。

1925 任嶺南大學名譽教授。

在廣州府學西街創辦「美學館」，教畫授徒。

《秋江白馬》《海鷹》《雄獅》被國民政府重金購藏。

1926 出任「中山先生紀念堂圖案評判委員會」委員。

1927 上海《良友》畫報第十八期刊登《嶺南名家高奇峰氏及其藝術》一文，同時以《高奇峰之畫》專輯的形式，刊登高奇峰的一批畫。

1929 在廣州二沙島建「天風樓」，除了在此養病，還在此教畫授徒。其中較有建樹的是被稱為「天風七子」的黃少強、葉少秉、張坤儀、趙少昂、何漆園、周一峰、容漱石。

1931

《良友》畫報又在第六十三期刊登了《高奇峰畫 —— 奇峰畫集
內容之一部分》。

畫作《山高水長》參加比利時萬國博覽會,獲最優等獎。

與著名學者葉恭綽遊廣西,其後出版《遊桂專集》。

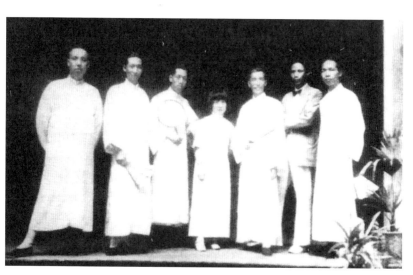

高奇峰(右三)與弟子合影

1933 年《良友》畫報第八十三期刊登悼念高奇峰的文章

　　高奇峰提倡美感教化，他不似哥哥高劍父那樣，有一些觸目驚心的題材，如高劍父表現的飛機轟炸、火光沖天的戰場情景等。他只是通過蒼鷹、雄獅、猛虎去象徵民族與革命的精神。去日本前，他沿襲「居派」畫風，題材多為花卉草蟲，到日本後，開始繪畫四腳走獸及雄鷹。他的作品注意背景氛圍的烘托，在有大片渾化的渲染與皴擦時，又有纖毫畢現的描繪，體積感、明暗光線的變化在其作品中也能體現。有人評價高奇峰的作品：暈染效果的朦朧感帶有日式風味，而筆法、水墨、氣韻、詩意的追求又不失有中國藝術的神韻。

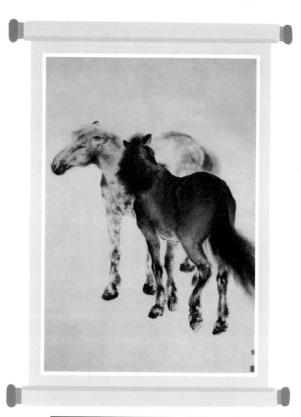

高奇峰《雙馬圖》（廣州藝術博物院藏）

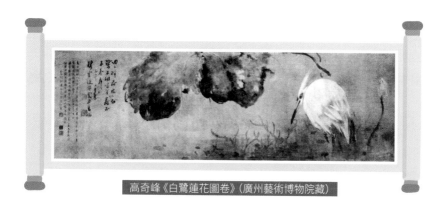

高奇峰《白鷺蓮花圖卷》（廣州藝術博物院藏）

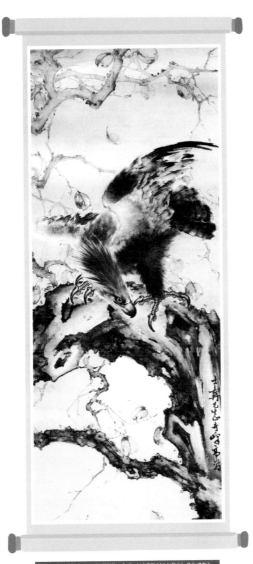

高奇峰《楓鷹圖》（廣州藝術博物院藏）

新文人畫家陳樹人

陳樹人（1884—1948），出生於番禺，名韶，字澍人，別署樹仁，號二山山樵、得安老人、拈花微笑子等。自小受到良好的教育。16歲時拜居廉為師，與高劍父為同窗。特別得到居廉的器重，與居廉的侄孫女居若文結為夫妻。

陳樹人，常常以詩入畫，將詩情畫意融為一體，將中國傳統文人畫的要素——抒情性與文學性盡情地展示出來，他中後期的

陳樹人伉儷合影

花鳥畫佳作具有濃鬱的詩意。陳樹人認為人格修養是藝術的最高境界，其繪畫講究線條的優美流暢，講究詩意格調，相較「二高」畫作，具有溫文爾雅、輕微淡遠的氣息。教育家、政治家蔡元培這樣評價過陳樹人及其繪畫：陳樹人，純粹美術家，而具有優美之個性者也……其所為畫，極輕微淡遠之致……無不化板滯為靈雋，轉粗獷而為秀逸，是誠徹底出於優美的個性。

在陳樹人的「折衷」繪畫中，表現較為突出的是兩個方面，一是墨與色的使用，二是畫面的佈局。陳樹人的畫，墨色的運用顯得十分清淡，而色彩的分量較大，有時甚至完全用色彩描繪；在構圖上汲取西洋畫的畫面結構，採取直線分割空間，以排比、以交叉來構圖。

陳樹人重要的藝術活動

1908 摘譯英人波露然布羅運《美術概論》連載於廣州《時事畫報》。

1908—1913 年,為高劍父、高奇峰在上海主持的報刊撰稿與作畫。

1912 在《真相畫報》發表系統介紹西方美術技藝的譯著《新畫法》。

1913 在《真相畫報》發表《圖畫教授法》。

參與編輯《國民雜誌》進行反袁(世凱)宣傳。

1914 譯著《新畫法》單行本。

1916 在上海出版「二高一陳」三人繪畫作品合集《新畫選》。

1932 被聘為柏林「中國美術展覽會籌備委員會」委員。

1933 與徐悲鴻、孫福熙發起創立「藝風社」。被聘為巴黎「中國近代繪畫展覽會」委員。

1936 出版詩集《廿四年吟草》。

1938 遷往抗戰陪都重慶，沿途在峨眉、三峽等地寫生。

1942 在畫作《紅棉》中題詞：「燒天血火燦紅棉，壯麗元堪冠大千。寫得茲圖真左券，山河收拾定明年。」

1945 在重慶舉辦個人畫展，慶祝抗戰勝利。

1946 中美文化協會等八大團體聯名在南京主辦「陳樹人畫展」。

1948 與高劍父等人參加廣東省立民眾館主辦的「嶺南國畫名家書畫展覽會」。

1947 返粵，與高劍父、趙少昂、關山月、黎葛民在廣東成立新派畫家團體「今社」。

再版《專愛集》。同年 10 月，上海舉行畫展。

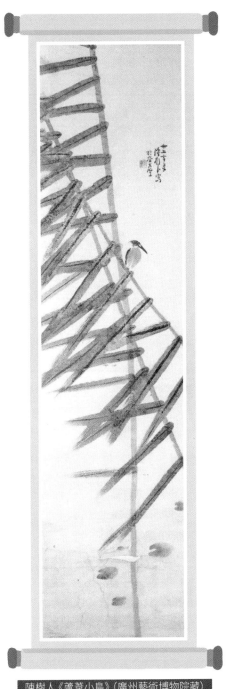

陳樹人《蘆葦小鳥》（廣州藝術博物院藏）

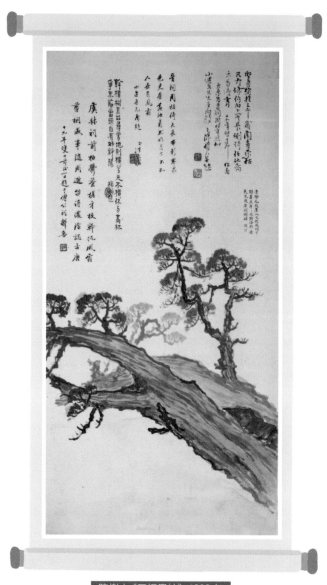

陳樹人《晉祠周柏》1930 年
（廣東省博物館藏）

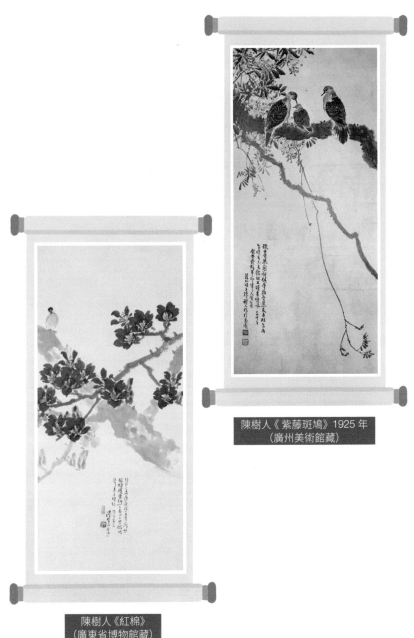

陳樹人《紫藤斑鳩》1925 年
（廣州美術館藏）

陳樹人《紅棉》
（廣東省博物館藏）

具有標杆性的
當代畫壇大家

　　19 世紀末，赴歐美學習美術者鳳毛麟角，辛亥革命以後，人數漸多。這些先行者，多有強烈的使命感，在中西藝術交流的探索中，他們勇於承擔歷史責任。20 世紀中葉以後，嶺南本土成長起來的畫家，在汲取前人文化精髓的基礎上，革新自己的創作思想與方法，構建新的藝術形態，同樣取得令人矚目的成就。

中國油畫第一人李鐵夫

　　李鐵夫曾被孫中山讚譽為「東亞畫壇第一巨擘」，並被稱為最早掌握純正油畫技術的中國第一人。

　　李鐵夫（1869—1952）原名李玉田，生於廣東鶴山縣。年少時，他在繪畫、詩文等方面，就顯露出天賦才華。

　　從 16 歲開始，李鐵夫就漂洋過海來到美國、加拿大、英國等地進行學習和工作。1912 年，在美國紐約藝術大學任副教授。經過 20 年的學習和研究，李鐵夫掌握了精湛的油畫技巧，多次在國外獲獎。1916 年，李鐵夫被美國最高畫理學府吸收為會

李鐵夫像（攝影：羅蘇文）

員，成為亞洲進入這個最高藝術研究機構的第一人。

　　1921 年 12 月，「廣東省第一回美術展覽會」的展出可能是李鐵夫作品在國內的最早亮相。1935 年 1 月，李鐵夫舉辦了歸國後第一次個人畫展。徐悲鴻專程拜訪。並為他的肖像油畫技巧所傾倒，稱讚道「這樣的好作品，只有在西方才能看到」。

　　從目前收藏的李鐵夫的油畫作品來看，主題以人像、靜物及風景為主，寫生創作佔據主導地位。李鐵夫準確而堅實的造型，和諧而富於表現力的筆觸，明暗層次與色彩的節奏，呈現了古典主義風格，在當時，李鐵夫的作品具有極大的超前性。

1932 年，李鐵夫回到香港。這一時期，他主要畫水彩畫、水墨畫，並時常寫書法，其書法修養很高，著名學者李育中先生認為，民國時期的行書作品中，李鐵夫的行書可居廣東之首。 1950 年 8 月底，81 歲的李鐵夫由華南文聯從香港接回，並就任華南文藝學院名譽教授、華南文聯副主席。兩年後，李鐵夫病逝於廣州。

李鐵夫《音樂家》油畫 1918 年
（廣州美術學院美術館藏）

李鐵夫《蘿蔔蚌魚》油畫 1948 年
（廣州美術學院美術館藏）

李鐵夫《劉素薇肖像》油畫 1942 年
（廣東美術館藏）

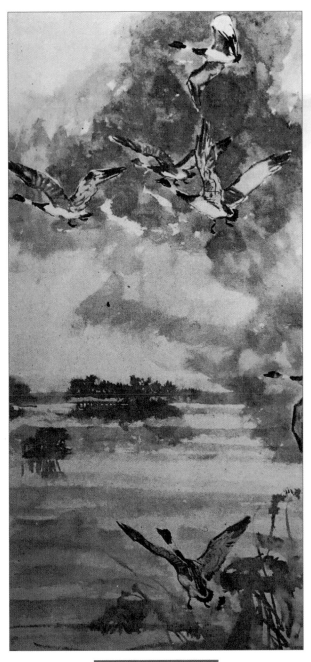

李鐵夫《飛雁圖》水墨畫

李鐵夫《瓶菊》水彩畫（廣州美術學院美術館藏）

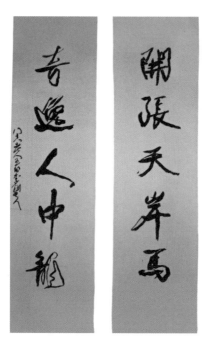

李鐵夫的書法作品（廣州美術學院美術館藏）

中國現代藝術的先驅林風眠

　　1926 年 3 月，當時中國唯一的國立最高藝術學府 —— 國立北京藝術專科學校迎來一位年僅 26 歲的校長，他便是剛從巴黎榮耀歸國的林風眠。法國《東方雜誌》評價林風眠是「中國留學美術者的第一人」。蔡元培十分讚賞林風眠的才華，推薦林風眠出任國立藝術專科學校校長。就這樣，林風眠成了全世界藝術院校校長中最年輕的掌門人。

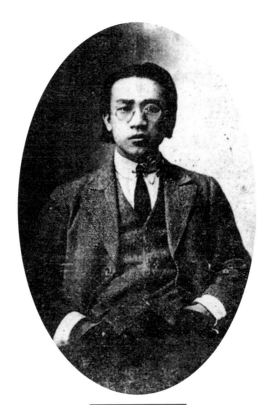

青年時代的林風眠

林風眠（1900—1991），廣東梅縣人，字鳳鳴，後改風眠。林風眠自小喜愛繪畫，父親給的《芥子園畫譜》，成為他最早的摹本。中學時，其繪畫習作常被老師給予 120 分的高分。同學不解，老師說：達到我的水平可得 100 分，超過我的水平便是 120 分。1919 年，中學剛畢業的林風眠告別父老前往法國留學。

20 世紀初的法國，繪畫藝術的主流已由古典的寫實主義經由印象主義漸漸進入現代主義。

許多藝術院校慢慢遠離寫實的古典主義造型方式，轉而探索表達畫者主觀意象的藝術手法。林風眠接受新的藝術觀念，走上了現代主義探索之路。

1927 年，剛任校長不久的林風眠，準備仿照巴黎藝展的沙龍形式，在北京搞一場轟轟烈烈的藝術運動時，一些抨擊社會、諷刺現實的作品激怒了京城的保守勢力。最終，林風眠被迫辭職離開北京。

1928 年，林風眠再次受邀，出任國立杭州藝術專科學校（杭州藝專）第一任院長。此後是林風眠一生中研究、創作以及生活相對穩定的 10 年。

在杭州藝專期間，他對中國傳統藝術水墨畫、石窟壁畫、木版年畫、漆器、瓷器等加以深入的研究。在這裡，他倡導調和中西、兼收並蓄，繼續探索中西藝術溝通的方法，為了更徹底地達到中西調和的目的，他把原來分開教學的國畫系與西畫系合併為繪畫系。林風眠贊同蔡元培的「以美育代宗教」的主張，是蔡元培「藝術救國」思想實踐的得力幹將。為了宣傳新時代的藝術，他還創立校刊《亞波羅》雜誌，並經常在校刊上發表藝術言論，宣傳藝術主張。

由於有先進理念和教學方法，杭州藝專培養了 20 世紀在中國乃至國際有影響力的眾多傑出藝術人才。李可染、吳冠中、王肇民、董希文、席德進、蘇天賜等，法蘭西學院第一位華裔院士的朱德群以及華裔法國畫家趙無極都是林風眠當年帶出的學生。

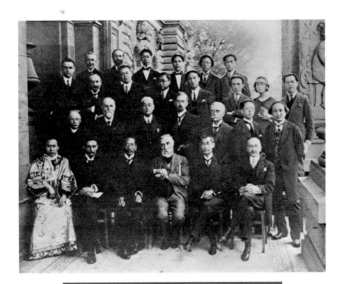

在斯特拉斯堡舉行「中國美術展覽會」合照
（第一排左三為蔡元培，第三排右三為林風眠）

林風眠（中）與中學同學林文錚（右）、李金髮（左）同時赴洋留學。
1923 年，在柏林合照

《亞波羅》雜誌

　　林風眠的學生撐起了中國現代美術的半壁江山，作為中國現代繪畫藝術的奠基人，中國現代藝術領袖型的人物的稱號，他當之無愧。

　　1937 年，日本發動侵華戰爭，林風眠帶領全校師生撤往重慶。途中，北平藝專與杭州藝專合併，改為國立藝專。由他所倡導的調和中西、兼收並蓄，注重藝術多樣性和開放性的教育模式在合併後的學校卻行不通，陷於孤立無援境地的林風眠只好辭職。

　　抗戰期間，林風眠由於缺少油畫材料，只能用宣紙、筆墨進行創作，出人意料的是，一種風格獨特的畫種卻因此誕生了。

　　林風眠的作品如創作它的主人一樣命運多舛。抗戰期間，家中的畫都被日軍毀掉了，十年內亂期間，擔心「不合時宜」的作品會成為治罪的證據，林風眠親手銷毀了它們。

　　1977 年，晚年的他專注於繪畫。有人認為此時的林風眠藉助中國畫的工具將青年時從巴黎學到的印象派畫技表現得淋漓盡致。

林風眠《魚鷹小舟》水墨畫

林風眠《四隻小鳥》(譚雪生 徐堅白收藏)

林風眠的畫，風格鮮明獨特，中國美術館原副館長梁江這樣說道，「他着意於魏晉南北朝壁畫的粗獷古樸，利落流暢的線條與西方繪畫的豐富色彩融為一體，表現出以往文人畫所難以傳達的意蘊」，在中西藝術交流溝通的探索中，林風眠取得的成績令人矚目。

　　林風眠的畫抽象、縹緲，他的仕女圖和山水畫，籠罩着淡淡的悲涼與孤寂。這與他的人生經歷有關：幼年失母，青年時期亡妻喪兒，中年以後伴隨他的多是孤獨與磨難。

　　他的學生譚雪生回憶：林風眠源於法國的藝術精神對學生產生巨大影響。林風眠時常對學生說「技術固然重要，但藝術家更重要的是崇高和寬廣的心靈」。他很重視藝術家道德人格的修養，林風眠曾經想過辦一間以培養人的品質為主的學校。

　　縱觀林風眠的一生，理想至上而命運多舛，如孤鴻一隻，悽美地飛翔在天地之間。

1988 年譚雪生、徐堅白夫婦到香港探望老師林風眠（中）

林風眠《秋鶩》國畫 1961 年（中國美術館藏）

《荷花》紙本設色（上海美術館藏）

《伎樂》紙本設色

關山月與《江山如此多嬌》

　　關山月（1912—2000）原名關澤霈，廣東省陽江縣人。

　　兒時的關山月對繪畫十分入迷，母親總是想方設法滿足孩子的要求，如：上山砍柴換土紙、以木炭條為畫筆、採集各色花草榨汁自製顏料。然而亮麗鮮豔的紅色無法在大自然中獲得，紅色成了小關山月的渴望。1918年除夕，村裡各戶人家張貼好春聯準備迎接新年的到來。第二天，大年初一，邁出家門的人大吃一驚，全村所有人家門口的春聯都不翼而飛了。這是怎麼一回事呢？原來，對紅色無比渴望的小關山月趁夜深人靜揭下了各戶的春聯，回家後，他用水浸泡搓揉，自己動手製作繪畫用的紅色。了解事情的來龍去脈後，大家原諒了這個聰明又大膽的孩子。

關山月像

在廣州任小學教師時，只要有空，他便到字畫一條街的文德路觀賞畫作，在一間裝裱店內，他首次見到高劍父的原作，心生仰慕之情。一次高劍父到中山大學講課，關山月想方設法去「蹭課」，課後摹寫作品時，他的繪畫水平明顯高於其他人，這引起高劍父的注意。經過交談，高劍父決定讓他免費到春睡畫院學習，這樣，幸運的關山月成了高劍父的入門弟子。日後響徹大江南北的名字「關山月」就是高劍父改的。

經過歲月的錘鍊，關山月終得嶺南畫派的真傳。從 20 世紀四五十年代開始，關山月與趙少昂、黎雄才、楊善深等人成為嶺南畫派的第二代傑出代表。

《山村躍進圖》（局部）國畫
（廣東省關山月藝術基金會提供）

「不動就沒有畫」是關山月常掛在嘴邊的一句話。從 20 世紀 40 年代開始，關山月先後到過廣西、貴州、雲南、四川、甘肅、青海、陝西等地。他邊寫生邊創作，並沿途舉辦個人畫展，以賣畫籌措資金維持生活。在敦煌石窟，關山月臨摹壁畫 80 餘幅，面對石窟的輝煌作品，他孜孜不倦用心領悟。此次旅行寫生，為他後來的藝術成就奠定了堅實基礎。

「筆墨當隨時代」是關山月提出的重要藝術觀點。他堅持嶺南畫派的革新主張，追求畫面的時代感和生活氣息。關山月創作了一批反映新中國建設成就的作品，例如：《山村躍進圖》用寫實的手法和浪漫的意境反映了「大躍進」時期熱火朝天的勞動場景，開創了中國傳統山水與現實生活相結合的一代新風。

1959 年，為慶祝新中國成立 10 週年，國務院決定，在北京新建的人民大會堂，懸掛一幅大型的山水國畫。經研究決定，由當代著名畫家傅抱石、關山月來共同承擔。歷時 3 個多月，高 6.5 米，寬 9 米的巨型的設色山水畫完成了。該畫以毛澤東《沁園春·雪》詞意為題材，描繪了旭日東升時，雲開雪霽，莽莽神州大地壯美宏偉的景色。畫作上還有毛澤東親筆書寫的「江山如此多嬌」的題詞。《江山如此多嬌》聞名海內外，具有廣泛深遠的社會意義。

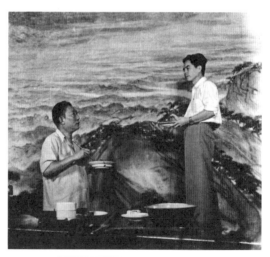

《江山如此多嬌》現場創作照片

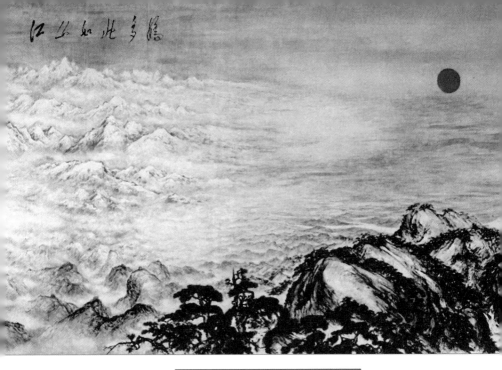

關山月、傅抱石《江山如此多嬌》國畫
（廣東省關山月藝術基金會提供）

關山月、傅抱石《江山
如此多嬌》國畫（局部）

關山月不僅是中國畫壇巨匠，同時還是著名的美術教育家，為培養畫壇人才作出了重要貢獻。

關山月出版的作品主要有《關山月全集》《關山月畫集》《關山月、傅抱石東北寫生選》等，其經典畫作有《俏不爭春》《秋溪放筏》《龍羊峽》等。關山月的山水畫立意高遠，境界恢宏；他畫的梅花，枝幹如鐵，繁花似火，他將嶺南畫派的藝術推上了新高峰。

關山月不僅是嶺南畫派的一面旗幟，還是中華人民共和國美術史上一位造詣非凡的藝術巨匠。

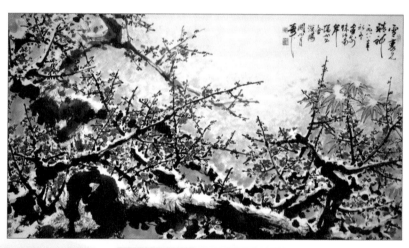

關山月《雪裡見精神》國畫 1988 年
（廣東省關山月藝術基金會提供）

關山月《松峰競秀》國畫 1977 年
（關山月美術館藏）

127

關山月《秋溪放筏》國畫 1983 年
（關山月美術館藏）

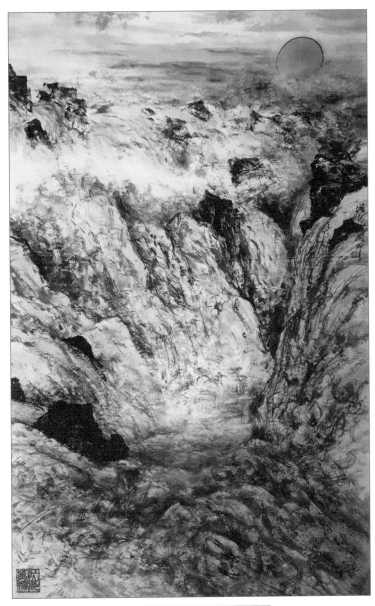

關山月《黃河頌》國畫 1997 年
(廣東省關山月藝術基金會提供)

黎雄才的「黎家山水」

黎雄才 (1910—2001)，出生於廣東肇慶。父親擅長繪畫，自幼受到良好的藝術熏陶。黎雄才 17 歲隨高劍父學畫。1932 年赴日本東京美術學校學畫。

作為高劍父的高徒，黎雄才融匯古今，自成一格。黎雄才早期代表作《瀟湘夜雨》獲比利時國際博覽會金獎，《珠江帆影》為德國博物館購藏。

黎雄才對中國畫的探索與實踐是非凡的。他精於花鳥草蟲、人物畫，書法方面也有很高的造詣，由於綜合素養極高，因而其筆墨功夫達到出神入化的境界，而為世人津津樂道的是他的山水畫。黎雄才的山水畫以「蒼勁淋漓、渾厚靈秀」著稱，他善於表現山水間變化多端的雲氣，畫界稱之為「氤氳氣象」。在山水畫中，黎雄才往往用寥寥數筆描繪行走於山間小路中的人或馬、描繪攀援搖曳於垂藤之上的猿猴，這往往成為點睛之筆。黎雄才的山水畫飲譽海內外，被稱為「黎家山水」。

黎雄才像

黎雄才《峭壁幽篁》1948 年

除了以山水畫著稱外，黎雄才也以擅長畫樹畫松而享譽盛名。廣州美術學院院長李勁堃曾這樣評論黎雄才創作的《森林晨曦》:「黎雄才先生畫巨樹作品，其碗口粗的樹幹，先用淡墨沒骨寫成，樹幹雛形一氣呵成，形態生動，筆法隨意率真，才華盡顯，充滿天趣。然後再用次濃墨寫背向之枝，反差之大，涇渭分明。稍後，趁其八九成乾，再用恰當墨色，根據筆墨意象審時度勢，或勾、或破、或皴、或擦，渾然一體。」如何才能畫好樹枝？黎雄才自己是這樣說的:「畫樹要枝枝有出處，能看得出自然生態，才有美感，不然只能看作是一堆乾柴而已。」

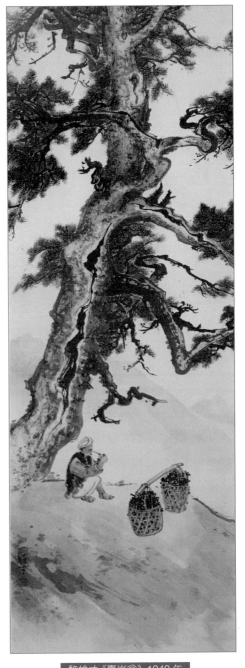

黎雄才《賣炭翁》1949 年

131

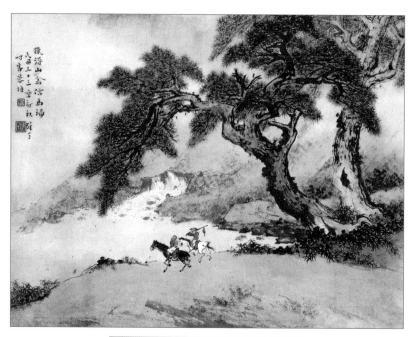

黎雄才《獵得山禽信馬歸》國畫 1944 年

黎雄才《瀟湘夜雨》國畫 1932 年

黎雄才《達摩面壁》國畫 1932 年

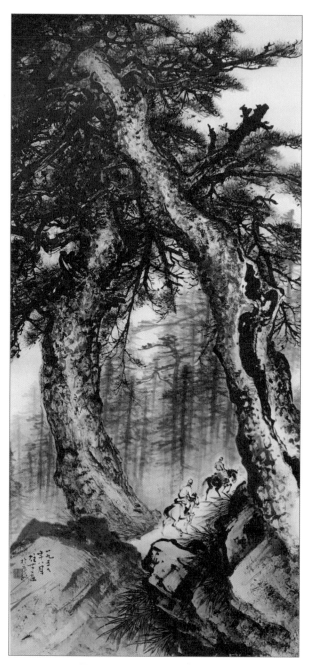

黎雄才《森林晨曦》1959 年

黎雄才《西樵山飛流千尺》國畫 1962 年

黎雄才《武漢防汛圖》（局部）

黎雄才在 20 世紀 50 年代創作的長達 32 米的作品 ——《武漢防汛圖》，被中國美術館珍藏，此作被認為是「防汛史詩」。

　　黎雄才不僅是一位藝術大師，還是一位獻身於美術教育事業的佼佼者。他常對學生說：寫畫的藝術是甚麼？就是要用筆墨顏料來「表達物象質感和意趣」，「畫甚麼要似甚麼，似是似特徵，和攝影照片有區別，國畫要有國畫的韻味，要反映出宣紙、毛筆、水、墨和顏料等繪畫材料所產生的特殊效果，給人以藝術感染力」。

　　我國著名學者容庚先生對「黎家山水」這樣評價：「氣勢恢閎，沉雄樸茂，以巨幅見長。」

　　黎雄才的意義，不僅在於嶺南畫派，更在於 20 世紀中國畫壇，他以極具個性特徵的筆墨語言豐富了當代山水畫的表現力，是中國畫壇上的巨匠。

黎雄才《輕舟已過萬重山》（國畫）1993 年

「百年一峰」王肇民的水彩藝術

王肇民像

王肇民（1908—2003），安徽蕭縣人。他不媚俗，不趨時，幾十年甘於寂寞，潛心鑽研，最終取得卓越的成就，是中國現代水彩畫的先驅。

2019 年 6 月廣東美術館舉辦了題為「偉大的風格‧王肇民藝術研究展」。第三展館中，一幅題為《禮品》的作品，給觀展者「講述」了一個感人的故事。話說 20 世紀 80 年代，王肇民到黃山寫生，順路去南京探訪老同學。途中被一輛冒失的汽車撞倒，闖禍的司機下車查看，見倒地的老人血流滿面，不禁心生恐慌。

此時，王肇民顧不上自己的傷痛，安慰不知所措的司機：你不用緊張，我的傷勢估計不嚴重，我不會訛你的。然而因傷得不輕，王肇民還是住院了。這天，歉意萬分的司機帶着蘋果來看望王肇民，看到竹籃裡新鮮明豔的大蘋果，王肇民畫意頓生，當即在病床邊鋪排擺設，用隨身攜帶的畫具畫了這幅作品。

這個故事不僅讓人們知道藝術家有着隨時可能被激發的創作熱情，同時還讓人對王肇民厚道的為人產生敬意。

王肇民《禮品》水彩畫 1983 年

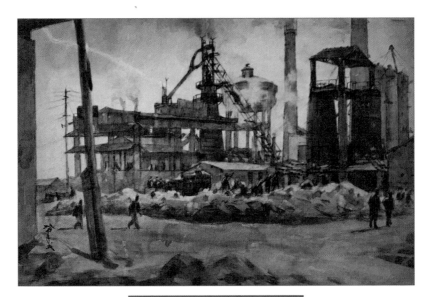

王肇民《廣鋼高爐》水彩畫 1959 年
（廣東美術館藏）

王肇民《黃山秋柳》水彩畫 1983 年

王肇民所畫的水彩靜物獨有一種堅實有力、厚重純樸的特質。畫面上，看似單純的顏色卻含義豐富，看似平面的結構卻立體而縱深，他創造出方中帶圓，圓中帶方，具有雕塑感、厚重感的形體結構。著名美術評論家水天中這樣說過：「過去看外國美術史的書，說塞尚如何使風景和靜物具有永恆的、堅實的秩序；說夏爾丹如何使居室一角具有紀念碑式的莊嚴，心裡並不很理解，（王肇民的水彩畫）同樣使我們有這樣的了悟。」

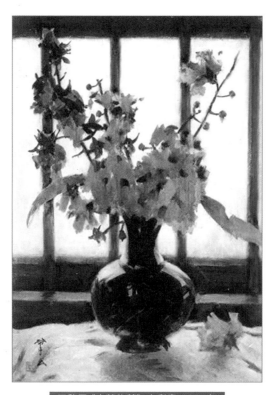

王肇民《大葉紫薇》水彩畫 1977 年

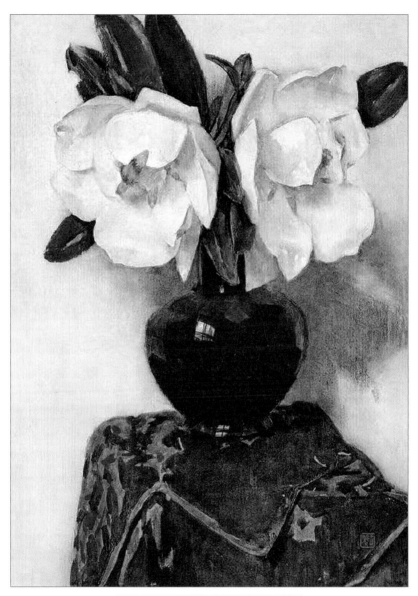
王肇民《荷花玉蘭花》水彩畫 1979 年

王肇民《初摘的荔枝》水彩畫 1980 年

在藝術創作方面，王肇民主張「在中外古今各大家的高尚風格中吸收營養，以作為自己風格形成的有利因素」。他認為：印象派的色彩以和諧為主，表現和樂，野獸派的色彩以對比為主，表現力量，可惜兩者都忽視了形；如果將文藝復興的偉大形象、倫勃朗的微妙光線與野獸派的強烈色彩結合起來，再加以中國化，使其成為中國民族的藝術而聞名於世，那豈不是更好？

王肇民認為「真實即美，有力則美」「形是一切」「形不是手段，神不是目的」「所謂神，是形的運動感，是形的活的反映」，他的藝術見解，曾引發美術界的討論。

王肇民把培育後代視為自己的責任，他注重言傳身教，他說：「三十年如一日，從不間斷。上午上課，下午在進修室進修，一兩個星期完成

一件作業。不遲到，不早退，不缺席，如小學生上課一樣遵守時間。」

2002 年，王肇民獲中華人民共和國教育部授予的「德藝雙馨」榮譽稱號。

王肇民出版的作品主要有《畫語拾零》《水彩畫選集》《「百年一峰」王肇民水彩畫集》，詩詞選《紅葉》等。

王肇民的水彩畫，鮮有反映重大題材的，然而，由於獨特的視角與藝術技巧的運用，其作品帶有一種既宏偉又樸素、既莊嚴又單純的氣度，在中國當代水彩畫中，他確立了一種「格調高」「品位純」的新審美規範。王肇民是當代中國水彩畫最高成就的標誌，被美術界譽為「百年一峰」。

王肇民《刺桐》水彩畫 1985 年（廣東美術館藏）

王肇民《靜物》(1) 水彩畫

王肇民《靜物》(2) 水彩畫

用雕塑作品銘記歷史的中國雕塑大師潘鶴

有這樣一件雕塑作品，給人們留下深刻的印象：一尊二人的塑像，其中一位是飽經風霜的老戰士，另一位是少年戰士。他們的神態動作告訴人們，他們正處於腥風血雨的戰爭環境之中。然而，艱苦並未磨滅他們積極樂觀的精神和對美好未來的嚮往。藝術家以豪放而又寫實的手法，通過一高一低的穩定的三角形結構、通過相互依偎的自然形態、通過成熟堅毅與稚嫩天真兩張面孔的對比，刻畫出極具性格特徵的革命軍人的形象。這件雕塑作品的題目叫《艱苦歲月》，出自中國著名雕塑家、書畫家——潘鶴。在中華人民共和國美術史和雕塑史上，《艱苦歲月》都是一件十分重要的作品。

潘鶴（1925—），籍貫廣東南海，出生於廣州。

回憶自己成長的歷程，潘鶴動情地說：「軍閥混戰，國破家亡，流離失所，殖民統治……我親歷了 16 場戰爭。避轟炸，躲壯丁，我的童年和少年留下太多的創傷。」「從 13 歲起，我開始竭力用日記記載國家發生的一切。可是兵荒馬亂，父親害怕我的日記被鬼子發現惹麻煩，就極力反對我再寫日記。那時候我喜歡玩黏土，就忍不住偷偷鑽研雕塑，我發現雕塑是一種無形的語言，它能替代日記延續我的記錄工作。」此後幾十年，潘鶴用幾百件雕塑作品，真實記載着中國近現代歷史的一幕幕。

潘鶴像

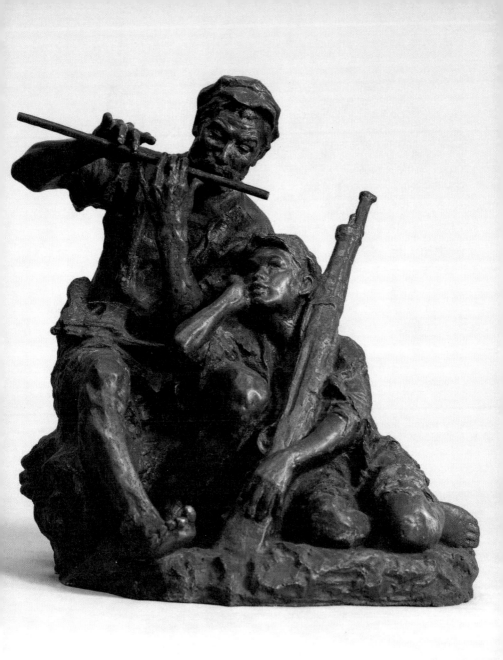

《艱苦歲月》銅 1956 年 高 100 厘米
（中國人民革命軍事博物館藏）

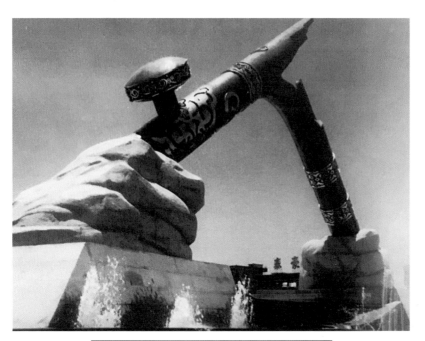

《較量》1996 年 與潘雷、潘奮合作 立於廣東虎門

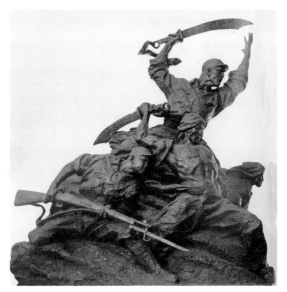

《大刀進行曲》石膏 1976 年 高 400 厘米 與梁明誠合作
（中國人民革命軍事博物館藏）

創作於 1996 年的雕塑作品《較量》，取材於虎門銷煙壯舉，該雕塑體現了中國人民不畏強權，敢於鬥爭的品質。

　　1976 年，潘鶴與梁明誠合作創作的《大刀進行曲》以抗日戰爭為題材，選取了拿大刀的農民形象為雕塑的主體。作品以刀刻斧劈之豪邁手法，暢快淋漓地表現了運動中的人物形態特徵。《大刀進行曲》生動地記錄和體現了中國人民不畏強暴、奮起抵抗入侵敵人的偉大精神。

　　中國人民抗日戰爭勝利 70 週年紀念章正面的浮雕核心圖案正是《大刀進行曲》中的形象。此外，該作品還被中國郵政發行的《中國人民抗日戰爭暨世界反法西斯戰爭勝利七十週年》紀念郵票所引用。

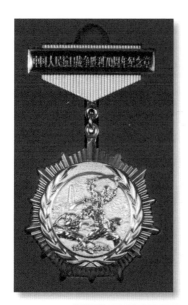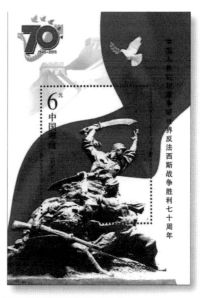

中國人民抗日戰爭勝利 70 週年紀念章、郵票小型張

廣州市海珠廣場有一座《廣州解放紀念碑》，作者正是潘鶴。紀念碑的主體是一名年青壯實的解放軍戰士。戰士右手持步槍，左手抱花，昂首挺胸，面露喜悅的神情。人像高 11.5 米，與方座連成一體，彷彿是一塊巨石印章踞守於珠江北岸。《廣州解放紀念碑》不僅反映中華人民共和國成立的重大歷史事件，同時也是廣州城市的地標之一。

《廣州解放紀念碑》石 1979—1980 年 高 1600 厘米
（與梁明誠合作於廣州海珠廣場）

潘鶴的成名作是 1952 年創作的《當我長大的時候》。作品最初塑造的形象是一位年輕女教師彎腰傾聽兩個孩子對話，聽到男孩向女孩訴說長大要當工程師時，教師露出欣慰的表情。作品面世後，得到廣泛的好評。之後潘鶴再塑此像時去掉女教師的形象，只保留兩個小孩子的形象。

毛澤東主席觀看《當我長大的時候》

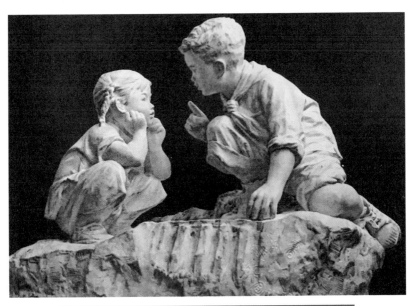

《當我長大的時候》石膏 1952 年 高 60 厘米 （中國美術館藏）

1983 年，潘鶴為深圳市政府大院創作《開荒牛》銅像。塑像中的壯牛拱背屈腿、倔強地前行。藝術家以牛身後的盤根錯節的樹根，象徵着腐朽的封閉思想。《開荒牛》這件雕塑作品不僅記錄了深圳特區人民不屈不撓、排除困難、倔強向前的開荒牛精神面貌，同時也反映出中國改革開放的時代氣象。

20 歲時，潘鶴曾在日記中寫道：藝術家要「用藝術去傳播思想，用藝術去激發情感 」。《開荒牛》便是這一願望的最好體現。

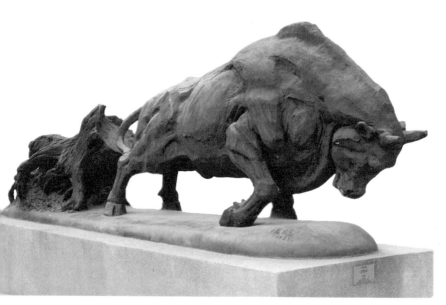

《開荒牛》銅 1983 年 600 厘米 ×250 厘米 ×120 厘米
（立於廣東深圳市政府廣場）

1986 年，潘鶴創作的《和平少女》作為國禮贈予日本作永久陳列。《和平少女》是中華人民共和國第一座放在國外的雕塑。塑像中美麗的少女雙臂舒展，身體略微向前傾斜，似在護衛身後的和平鴿。作品的表現手法既細膩又簡潔，散發着極為清潤的光彩，優美的人物形態、直白喻義，讓人觀之能夠產生愉悅感，同時又表達了為世界和平祈禱的意願。

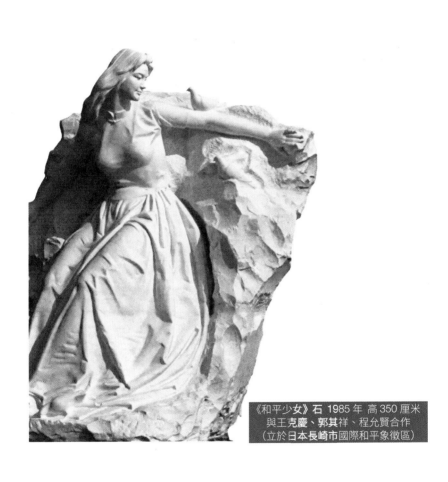

《和平少女》石 1985 年 高 350 厘米
與王克慶、郭其祥、程允賢合作
（立於日本長崎市國際和平象徵區）

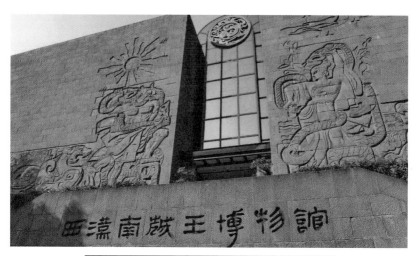

《西漢南越王博物館浮雕》石刻浮雕 1987 年
高 1240 厘米 寬 3500 厘米 400 平方米 與潘放合作

　　在廣州市解放北路有一座引人注目的紅砂岩建築 —— 西漢南越王博物館。博物館正門上端，有兩堵寬 35 米、高 12.4 米、由 1300 多塊紅色砂岩壘砌的石壁。石壁上的浮雕內容是兩個高達 8 米的男越人、女越人。只見二人頭頂日月星辰，手握蛇頭、足踏蛇身，寓意驅逐邪惡，其取材於西漢南越王墓出土屏風構件中越人操蛇的形象。浮雕與南越王博物館的建築風格完美地融為一體，成為嶺南現代建築的一個輝煌代表。

　　「藝術不應該只被私人賞玩，而要為最平凡的人服務，所以我畢生的主要精力是創作大型廣場雕塑放在公眾活動場所。」這是潘鶴秉承的創作觀念，他一直偏愛、提倡廣場雕塑。

　　潘鶴廣為人知的雕塑還有天子山頂《賀龍魂歸故里》銅像、珠海《楊匏安烈士》銅像、海豐紅場《彭湃烈士》銅像、惠州市《銷毀鴉片煙》石像、《虎門戰役》浮雕以及《睬你都傻》《珠海漁女》《高劍父》等作品。

《高劍父》石 1992 年 高 60 厘米
（廣州高劍父紀念館）

《睬你都傻》銅 1978 年 高 400 厘米
（立於廣州市人民公園）

他曾經這樣說：「我經歷了中國歷史變革最激烈的時代之一，希望把這一生對於時代的記憶留存在作品裡，讓後代子孫可以和中國的歷史對話。」

在幾十年的藝術生涯中，潘鶴用雕塑反映中國近現代史發展進程，用卓越超群的藝術才華譜寫自己人生絢麗的華章。

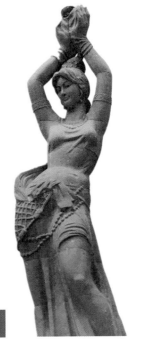

《珠海漁女》石 1980 年 高 900 厘米
與段積余、段起來合作（立於廣東珠海）

當代傑出的花鳥畫家蘇百鈞

「上蒼的安排，似乎注定蘇百鈞要成為最傑出的工筆花鳥畫家。他出生在發祥嶺南盆景藝術、有千年種花歷史的廣州花地，從小生活在馥林花園，加上祖上八代以種花為業，父親是花鳥畫家和園藝家，自己早年還回鄉當過知青花農，真可謂一身浸潤於花香鳥語、翰墨丹青的世界，有着得天獨厚的成才條件。」學者對蘇百鈞有過這樣評論。

蘇百鈞

蘇百鈞（1951—），中央美術學院教授、中國藝術研究院博士生導師，出生於廣州。他「遠師宋元，近承嶺南」，在發掘和吸納傳統的同時，對當代審美元素也有深刻的體會與把握，他的作品展現了當代花鳥畫創作的新面貌和新境界。

作品《圓寂》是蘇百鈞最具代表性的作品之一。畫面中荷塘荒蕪，孤鳥獨鳴。蘇百鈞先將淡墨潑於生絹上，後用篆書筆法寫出荷梗；為使荷梗、荷葉更豐富、耐看，他以「撞水」「撞粉」的方法加以完善豐富。畫面中荷梗的直線、折線與圓形、彎形的荷葉錯落有致，佈局極具韻律。作品以中國畫的筆墨功夫表現現代氣息的形式美。「天然古淡」是中國畫追求的最高境界，作品雖然描繪的是蕭條寂寞的殘荷之景，卻表達了絢爛至極後的平淡，畫面意味深長。

蘇百鈞《圓寂》絹本 1993 年 150 厘米 ×180 厘米
全國第八屆美術作品展覽會優秀獎

蘇百鈞十分重「情」。他強調藝術創作，應在生活中選取自己所熟知的、有感情的物象予以描繪。一次故里遭遇颱風，看到昔日翠綠的芭蕉林變成一片倒伏的枯黃芭蕉樹，他感到無比悲愴，芭蕉倒伏的情景在腦海裡縈繞不去。之後他創作了《追憶的故園》。畫面上只見一大片枯黃的芭蕉樹有節律地倒伏於地，失去家園的一群白鷺無所適從地徘徊其中，就在枯死的芭蕉樹之間，冒出幾株芭蕉的新苗。作品利用白鷺的「白」與即將枯萎的蕉葉的「黃」以及蕉葉嫩芽的「綠」形成鮮明的色彩對比。幾片新葉，表現了大自然生生不息的規律。

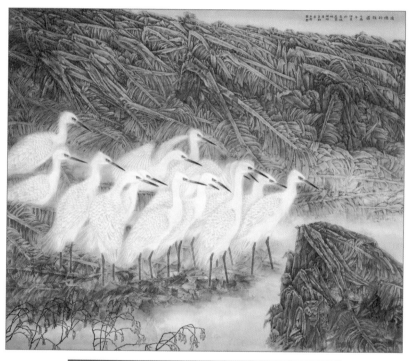

蘇百鈞《追憶的故園》絹本 2005 年 148 厘米 ×178 厘米

三棱劍花是南方獨有的花卉，如曇花一樣，只在寂靜的午夜時分才悄然綻放。蘇百鈞老家花地的房前屋後都種這種花。每年開花之時，蘇百鈞總會提着小油燈或打着手電筒前去觀賞，在蘇百鈞眼裡，不與白日盛開的花卉爭妍的三棱劍花有聖潔之美。1996 年，結合多年的寫生稿，蘇百鈞創作了《七月盛開三棱劍花》。藍色的色調表達靜穆之夜，「月色下潔白無瑕的花朵如盞盞銀燈發着清輝，月光彷彿在花瓣上流轉，空氣中似乎也瀰漫着芬芳的氣息」，畫面「單純中求豐富，寧靜中藏波瀾」，作品反映了作者對美好事物的敏感及對生活的熱愛。

蘇百鈞《七月盛開三棱劍花》1996 年 絹本 146 厘米 ×177 厘米
獲中國文化部主辦的「中國藝術大展」銅獎

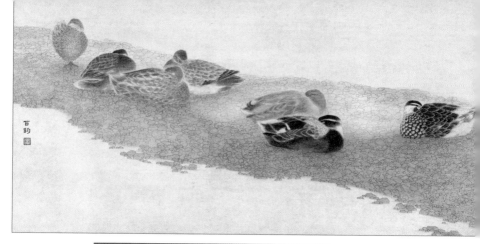

蘇百鈞《小憩》絹本 1988 年 80 厘米 ×160 厘米
獲 1988 年中國畫大賽大獎

　　藝術創作需要考慮作品中形象的輪廓、大小、色彩和肌理等構成
形式。蘇百鈞曾說：「藝術作品最終是為了尋找一種美的構成，體現大
自然中各種形態聯繫在一起的美的狀態。」

　　作品《小憩》採用大膽的橫披面構圖，畫面單純中又有變化，表現
了鄉村自然樸素之美。作品《漣漪之二》以綠白粗細不一的彎線條構織
出銀波連綿的意境，配上體態優雅的大天鵝及充滿稚趣的小天鵝，營造
了一種富於現代感的形式美。

　　作品《昨夜風雨》將勁風下的荷的態勢表露無遺，畫面中，荷梗橫
臥扯拉荷葉，荷葉或正或反或伏或飄的形態，都是經過深思熟慮而去佈
局的，滿塘殘存的兩朵荷花在風中搖擺，起着點睛的作用。

蘇百鈞《漣漪之二》絹本 2011 年
183 厘米 ×143 厘米

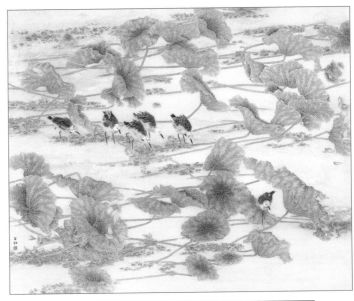

蘇百鈞《昨夜風雨》絹本 2007 年 148 厘米 ×183 厘米

古松與鶴的搭配，寓意吉祥，是歷代畫家喜愛的繪畫題材。蘇百鈞另闢新徑，運用「積點成線」的筆法，表現松果累累、枝條交錯的形態；鶴巢中母鶴與新雛，交代了作品《松鶴圖》的立意。由於筆墨的掌控自如靈活，畫面中枝條、松果、松針呈現「深透」的空間感。該作品被中國美術館收藏。

蘇百鈞《鳥巢系列・松鶴圖》2009 年　220 厘米 ×150 厘米
第十一屆全國美術作品展覽（評委作品）
（中國美術館藏）

繪畫中，色彩的運用既是畫家在繪畫創作中的表現手段，又是畫家思想內涵的表達，不同方法的色彩處理能夠產生不同的藝術效果。這是蘇百鈞對「隨『意』賦彩」觀點的闡述。一個金秋時節，蘇百鈞采風於廣東肇慶鼎湖山，路邊樹葉已落下，剩下全是成熟的豆莢，在陽光的照耀下金燦燦地發亮。靈感觸發，一幅畫面在腦海呈現「如五線譜般的枝條，似音符般的豆莢，隱約出現在枝條後的鴨子，佈滿整個畫面的金色光彩」，蘇百鈞以點、線、面及色彩搭置等繪畫「詞彙」，表達《秋韻》畫面的節奏與旋律。

蘇百鈞《秋韻》絹本 1993 年 178 厘米 ×148 厘米
（中國美術館藏）

懸掛於人民大會堂金色大廳的《鳳凰花木圖》，色彩處理上結合金色大廳整體的色彩佈局，用色彩斑斕的手法表現孔雀身上的羽毛，以翠玉綠色為主色調。除了用五顏六色的花朵顏色陪襯外，背景色以紫調子作互補。畫面充滿了當代人對現實生活的感受，寓意吉祥富貴，國泰民安，作品使傳統的中國重彩工筆畫重新煥發勃勃的生機。

蘇百鈞在創作中

蘇百鈞《鳳凰花木圖》310 厘米 ×550 厘米
2009 年被北京人民大會堂收藏，懸掛於金色大廳

蘇百鈞《和平頌》205 厘米 ×345 厘米
2011 年被北京人民大會堂收藏，懸掛於常委會議室

　　2011 年，蘇百鈞再次接到為人民大會堂繪畫的任務，與之前的命題作畫有所不同，這次繪畫的主題由作者自己決定。怎樣的圖像能寓意「國泰民安」的主題？蘇百鈞腦海中浮現出父親蘇臥農以和平鴿為題材創作的《環宇和平圖》。經過一番深思熟慮，蘇百鈞決定同樣以和平鴿為題材，輔以盛開的鳳冠花，用工筆重彩繪畫反映太平盛世的國畫——《和平頌》。蘇百鈞希望通過圖中的景象，表達對世界和平的祈禱與對祖國繁榮昌盛的祝願。

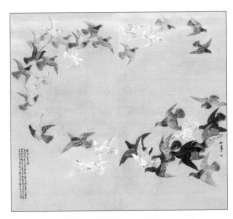

蘇臥農《環宇和平圖》1950 年
172 厘米 ×192 厘米

蘇百鈞曾說「不要因為獵奇而畫畫，不要為追求形式或獨特而畫畫」，「作為一個畫家，最起碼要理解各種物象的精神含義，了解自己要表達甚麼。追求心靈感受的真實，才可能在生活上、精神上達到新的高度。」作品《田間》表現油菜花收割後晾曬的情景。畫面以幾株留作種子用的油菜花為前景，後面一堆

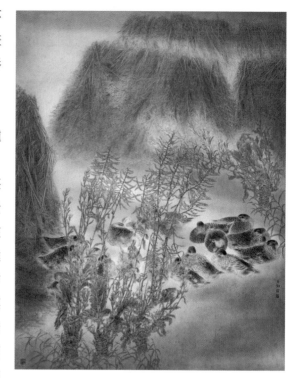

蘇百鈞《田間》絹本 2003 年 185 厘米 ×150 厘米

堆已收割的油菜花猶如小山。蘇百鈞運用山水畫的感覺去處理田間的構圖，在前後景之間增加一些霧氣，結果一個農家的小場景，在視覺上卻有大的包容量。

蘇百鈞旗幟鮮明地指出「意」是工筆畫的靈魂，認為一切技巧、技法都是為達意服務的。他說「如果工筆花鳥畫一味因襲古人、循守舊法，以為在形象上越具體、越真實才越好，完全忽視作者本人『意』的表現，便會使作品缺乏情趣、生命力，極容易產生呆板的現象，以致工筆花鳥畫在日益興盛的意筆花鳥畫面前終不能挽回衰頹之勢」。

蘇百鈞時常對學生說「做人做事要純粹、心無旁騖，要高逸極致地追求典雅高品質的藝術」。

蘇百鈞《尋覓》紙本 1996 年
34 厘米 ×34 厘米

蘇百鈞《晌午》紙本 2000 年
34 厘米 ×34 厘米

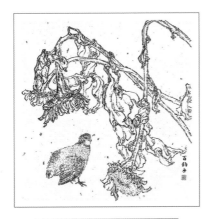

蘇百鈞《陽秋》紙本 2002 年
34 厘米 ×34 厘米

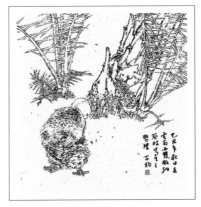

蘇百鈞《梳羽》紙本 2000 年
34 厘米 ×34 厘米

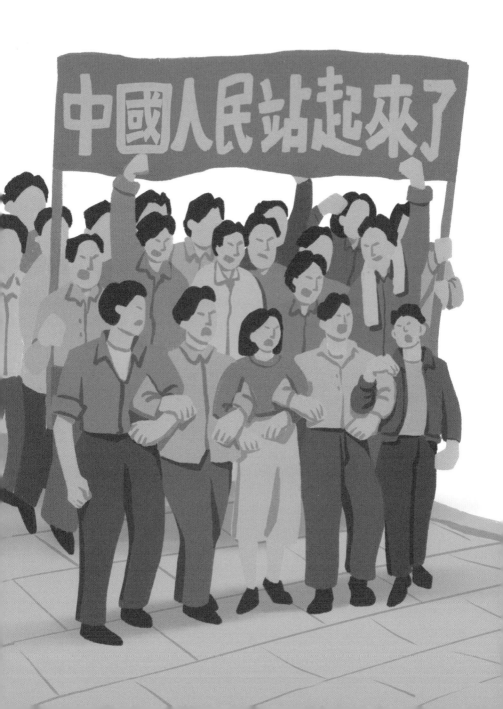

既是藝術家
又是革命家的他們

　　20 世紀上半期，正是中國歷史發生翻天覆地變化的大時代。嶺南地區是其中一個重要舞台。在每個重大歷史事件或救亡圖存的生死關頭，皆有一批正直、有良知的藝術家，關注國家與民族的命運，用自己的熱血譜寫革命的篇章。

藝術家兼革命家的高氏兄弟

　　1912年，高劍父、高奇峰兩兄弟到上海創辦《真相畫報》，他們及時報道時事政治，旗幟鮮明地表明擁護共和反對復辟的政治立場。高氏兩兄弟還為畫報繪製了不少宣揚革命的封面或插圖。1913年，因為畫報揭露宋教仁被害真相，高氏兩兄弟被袁世凱政府通緝，《真相畫報》被迫停刊。

　　20世紀30年代，高劍父創作的《東戰場的烈焰》，以畫筆控訴日軍的暴行，在當時，表現時事題材的中國畫極為少見，它在中國歷史上有劃時代的意義。1938年，高劍父創作了《白骨猶深國難悲》一畫，在畫面上，他題字：「朱門酒肉臭，野有凍死骨。廿七年新秋，劍父。嗟乎！富者愈富，窮者愈窮。芸芸眾生，寧有平等？我與骷髏，同聲一哭。老劍識。」

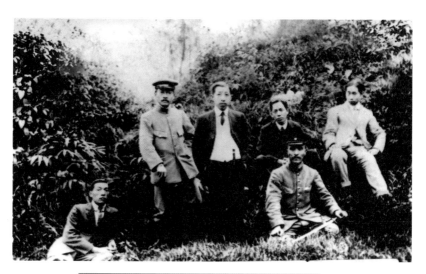

高奇峰（左一）、高劍父（左二）與廖仲愷（左三）、
朱執信（左四）、陳炯明（前坐者）

高劍父《東戰場的烈焰》國畫 1932 年
（廣州美術館藏）

171

抗戰期間，高劍父鼓勵學生畫抗日題材的畫。方人定的《雪夜逃難圖》，關山月《鐵騎下的孤寡》《侵略者的下場》、黃少強的《殘歌載道淚飄灑》，便是當時反映平民大眾生活的名作。

半個多世紀後，八旬老畫家蔡瑜不忘先師高劍父教誨，以炮彈殼、頭盔、梅菊花等元素，創作了《灼灼見精神》的作品，以紀念抗戰勝利60週年，在款識中寫道：「閒窗供國華，灼灼見精神。存此戰時物，無忘虎視鄰。乙酉清明韓川野老。」

方人定《戰後的悲哀》(局部)
國畫

方人定《雪夜逃難圖》(局部) 國畫 1932 年

關山月《鐵蹄下的孤寡》國畫 1941 年
（關山月美術館藏）

關山月《侵略者的下場》國畫 1940 年
（關山月美術館藏）

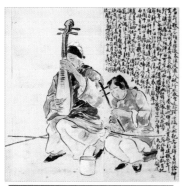

黃少強《殘歌載道淚飄灑》（局部）
國畫 1936 年
（廣東美術館藏）

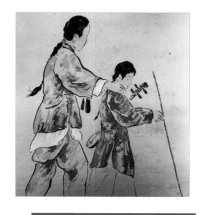

黃少強《殘歌載道淚飄灑》（局部）
國畫 1936 年
（廣東美術館藏）

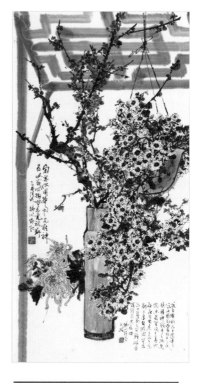

蔡瑜《灼灼見精神》圖畫 2005 年
（私人藏）

儒雅而勇敢的革命者陳樹人

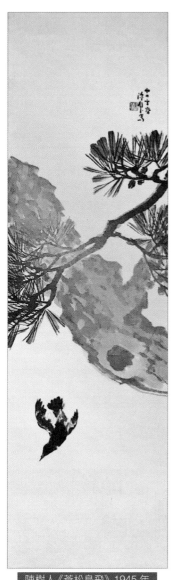

陳樹人《蒼松鳥飛》1945 年
（廣東美術館藏）

　　陳樹人被譽為勇敢的革命者與儒雅的文化人。

　　陳炯明在廣州發動兵變時，陳樹人不顧生命危險，乘小艇登上孫中山避難所在的永豐艦，表示要與孫中山同生共死。雖然最後被孫中山說服離開，但在危難關頭，陳樹人的大義凜然及無懼犧牲的精神感動了在場的所有的官兵。在國民政府中，陳樹人歷任廣東省政務廳廳長、廣東省省長、廣州國民政府秘書長等職。

「魂繫黃花」的潘達微

潘達微（1881—1929），出生於廣州，中國近代民主革命家，中國早期漫畫的開拓者。潘達微曾受孫中山的委託與高劍父等人在廣州創辦《時事畫報》。《時事畫報》模仿國外畫報的方式報道社會新聞，他與同仁創作大量富有革命色彩的時事漫畫。 1911 年 4 月 27 日，黃興領導的廣州起義爆發，由於敵我力量懸殊，起義失敗。當時犧牲的革命志士暴屍街頭，潘達微冒着生命危險各方奔走，收殮烈士遺骸七十二具，葬於紅花崗（後改名為黃花崗）。

潘達微像

潘達微的《魂繫黃花》《黃菊與紅棉》兩幅作品尚存於世，有評論家認為，他通過紅棉黃菊，抒發其對革命黨人不屈不撓精神的頌揚。辛亥革命後，潘達微致力於藝術和慈善事業。為了體驗社會下層人民的真實生活，他曾打扮成乞丐，加入流民行列。他與黃少梅創作的《流民圖》長卷，一時轟動廣東畫壇。

潘達微本出身於官紳家庭，生活富足，但他具有悲天憫人的情懷及俠義精神，柳亞子曾為這位藝術家、辛亥革命名士題詩一首：

畫師騎鶴出紅塵，畫筆長留太古春。

莫話黃花崗上事，幾人能保歲寒身？

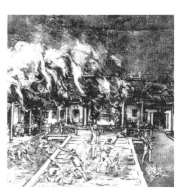

潘達微《焚攻督署》
（載於《平民畫報》1911 年的第十期）

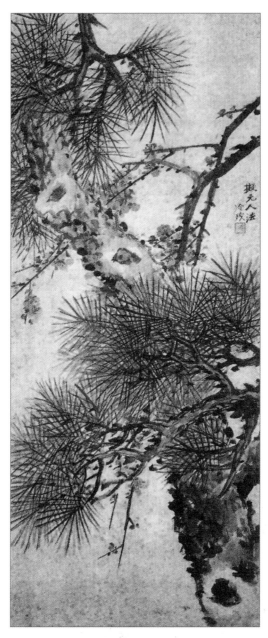

潘達微《松梅圖》（廣東博物館藏）

潘達微《魂繫黃花》（廣東博物館藏）

民主革命先驅 —— 李鐵夫

李鐵夫曾說：「平生只有兩大嗜好：一是革命，二是藝術。」他是中國同盟會最早的一批會員之一，常在華僑中宣傳革命，通過賣畫、演劇等實際行動為革命籌款，為晚清民主革命做出了重要貢獻，是中國民主革命的先驅。

在 20 世紀上半葉，在民主革命的大潮中，嶺南派畫家群體常用獅、虎、鷹等題材來明志。虎與鷹也是李鐵夫常見的表現題材，這些姿態各異的猛獸、猛禽被賦予民族覺醒的意義。

1909 年 12 月，中國同盟會紐約分會成立合影，8 為孫中山，13 為李鐵夫。

李鐵夫《臨岸虎姿》國畫

走出「象牙塔」，描寫十字街頭社會現實

「天下興亡，匹夫有責」。1931年九一八事變發生後，中國文化藝術迎來了轉折點。當時不論何種派別、何種藝術觀點、何種藝術形式，都以抗戰宣傳為自己的首要任務。隨後的國共內戰期間，進步的藝術家繼續關注國家與民族的命運。

1934年，廣州市立美專西畫系老師李樺成立了以本校學生為主力的「現代創作版畫研究會」。他們走出「象牙塔」，描寫十字街頭社會現實，他們以刻刀為武器，投入到「藝術救國」的行列。廣州很快發展成為中國南方現代版畫運動的中心，李樺、黃新波、賴少其等成為新興木刻運動的主力。1935年李樺的作品《怒吼吧，中國！》在抗戰期間廣泛傳播，成為民族抗爭的文化象徵。

李樺《怒吼吧，中國！》版畫 1935年

賴少其，被魯迅稱讚為「最有戰鬥力的青年木刻家」。1935年，他創作了《民族的呼聲》版畫，反映北平高校師生和市民示威抗議日本侵略軍侵佔中國東北三省的野蠻行徑的場景。畫面中，遊行隊伍中有人揮舞旗幟、有人高呼口號、也有人散發傳單，作者分別以長衫與短褲表示遊行與示威隊伍中既有知識分子也有勞動階層的人。雖然所刻畫的人物寥寥可數，卻因形態各不相同、疊置相交，營造出一種群情洶湧的大氣氛、大格局。這種「既抽象又不失真」的人物造型表現手法，使畫面充滿動感和力量，打動了無數愛國軍民。

賴少其《民族的呼聲》版畫 1935年

1940 年，司徒喬創作了《放下你的鞭子》這幅油畫。該畫是以抗日戰爭初期著名的街頭劇為題材創作的。劇情是這樣的：日本侵略軍侵佔東北後，有父女二人流亡關內，以賣藝為生。一次表演中，女兒因飢餓摔倒，眼見表演失敗無法討到糊口錢，父親情急之下揚鞭要打女兒。觀眾紛紛譴責父親。父女二人聲淚俱下，控訴日本侵略者的罪行，於是喚起了群眾的愛國心。司徒喬抓住戲劇衝突的一個場面，着重刻畫人物的精神狀態：父親的無奈悔恨，女兒的悲憤倔強，人物造型準確，筆觸質樸剛健，畫面色彩強烈，呈紅光暖調子，給觀者強烈的視覺衝擊。

司徒喬《放下你的鞭子》1940 年
（中國美術館藏）

1944 年 8 月 8 日，日本侵略軍向桂林逼近，一時間滿城風雨，人心惶惶，人們紛紛逃離，其中桂林火車站更是集結逃難人群的中心。扶老攜幼的黑壓壓人群，已被擠得像沙丁魚罐頭似的火車，一切情景在畫面中表現得是這樣的真實。畫家強化了場景的縱深，着重刻畫前面幾位婦孺老弱淒苦絕望的表情，加重了緊急疏散的悲劇色彩，極具藝術表現力和歷史真實感。

蔡迪支《桂林緊急疏散》版畫 1945 年
（蔡迪支家屬藏）

新興木刻運動的健將黃新波

1936 年，青年版畫家黃新波創作了題為《祖國的防衛》的版畫，這是一幅廣為流傳的號召保家衛國的作品。畫面上，手執長槍的兩個戰士如巨人般佇立於天地之間，具有象徵性的長城在山巒上向遠方延伸。此圖可能是明確用「長城」來象徵「祖國」的最早的圖像之一。

在上海學習期間，黃新波曾得到魯迅的直接指導與幫助。1936 年 10 月魯迅因病辭世，黃新波刻了《魯迅先生遺容》《魯迅先生葬儀》。

1945 年 9 月，黃新波到香港，發起組織人間畫會。這一時期主要作品有《賣血後》等。

黃新波是中國現代版畫史上傑出的代表性藝術家。評論家認為黃新波的作品「在每一個時期都深刻反映着人民生活，具有鮮明的時代特徵」。

創作中的黃新波（攝於 1936 年）

黃新波《祖國的防衛》版畫 1936 年

黃新波《魯迅先生葬儀》版畫 1936 年
（載於人民美術出版社於 1978 年出版的《新波版畫集》中）

黃新波《賣血後》版畫 1948 年
（載於人民美術出版社於 1978 年出版的
《新波版畫集》中）

中國漫畫史上傑出的藝術家廖冰兄

1937 年 2 月，年僅 23 歲的漫畫家廖冰兄在廣州舉辦了「抗戰連環漫畫展」，《救亡日報》為此推出了特刊。在國共內戰期間，廖冰兄以漫畫為武器，抨擊政府的貪腐黑暗，其中最著名的是以貓鼠為奸諷刺官場醜態的《貓國春秋》。

廖冰兄像

廖冰兄愛憎分明、堅持真理、伸張正義。廖冰兄曾說「『悲憤漫畫』是我的專業。為被害的善良而悲，為害人的邪惡而憤。到人世無可悲可憤之時，我便失業了」「盡快讓我失業吧！」「我是要對這個社會有所促進的」。

尖銳的政論性，是廖冰兄漫畫最重要的特色，他的漫畫被公認為中國漫畫史上的經典。

廖冰兄《貓國春秋一鼠賄》漫畫 1945 年

重慶《新華日報》的廣告
1945 年

廖冰兄《他又佔領一塊地方了》
漫畫 1938 年
（廣州藝術博物院藏）

廖冰兄《舌捲江南》漫畫 1945 年
（廣州藝術博物院藏）

廖冰兄《但願有個溫室讓我培育新苗》漫畫 1945 年

以赤誠之心迎接新中國的成立

　　20 世紀 40 年代末，走向窮途末路的蔣家王朝更加瘋狂地搜刮民脂民膏，1948 年，廣州市立藝術專科學校的師生走上街頭參加「反飢餓、反內戰」大遊行。1949 年 10 月 1 日，中華人民共和國宣告成立。為迎接廣州解放，人間畫會召集 31 位愛國畫家，大家湊錢買畫布顏料，共同畫了一幅高 30 米、寬 10 米的毛澤東巨幅畫像，這是當時最大的一幅毛澤東畫像。畫像的上方寫有「中國人民站起來了」八個大字。1949 年 11 月 1 日，這幅巨畫懸掛在當時廣州最高的建築愛群大廈上。

　　在充滿內憂外患的年代，嶺南地區一批畫家以熱血、手中的丹青譜寫革命的篇章。正如廖冰兄所說「我是要對這個社會有所促進的，我不願意畫那些閒花野草」。

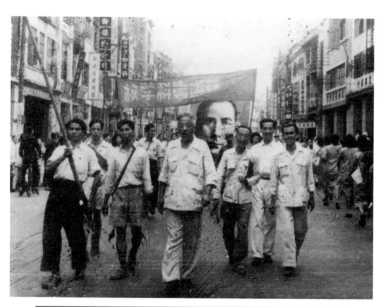

1948 年，廣州市立藝術專科學校師生參加「反飢餓、反內戰」遊行
（前排中間者為王道源，右起梁錫鴻、陽太陽、陳達人）

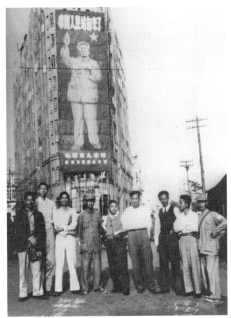

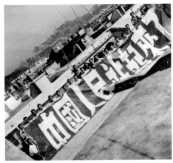

1949 年，「中國人民站起來了」
被設計成橫幅的大標語

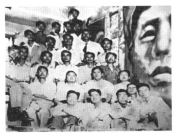

人間畫會在香港製作巨幅大畫

1949 年 11 月，《中國人民站起來了》
（左起：伍千里、王琦、麥非、黃新波、
張光宇、黃茅、楊秋人、關山月、戴英浪）

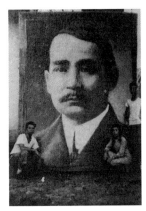

為迎接新中國第一個「五一國際勞動節」，
華南人民文學藝術學院師生趕畫的領袖頭像（攝於 1950 年）

早期的美術學校
與現代藝術的先行者

　　有研究者認為，中國油畫史應由嶺南開始書寫。這裡不僅有明代萬曆年間利瑪竇等西方傳教士留下的關於西洋畫的早期認知，還有清代中晚期外銷畫的影響。19 世紀末至 20 世紀初，一批留學海外的年輕人成為西洋美術的傳播者。作為通商口岸的廣州成為引進西方藝術的重鎮，中國現代藝術的探索首先從這裡開始。

現代美術教育的起步

晚清以來，開放的嶺南地區首當其衝受到西方文化思潮的影響。日本留學歸來的「二高一陳」高舉「折衷中外，融匯古今」的大旗，倡導新國畫運動；而另一批學習西洋畫的嶺南籍藝術家則在這片西畫教育幾乎為零的土壤上開展現代美術教育事業。

他們創辦西式美術學校、美術社團，宣傳西洋畫的觀念，傳授西洋畫的技法，引進美術展覽會、美術出版社等機制，希望以「赤誠的心」和「赤熱的血」，開拓自己理想中的藝術王國。

1921 年，胡根天、馮鋼百、徐守義等人聚集一批有留學日本、歐美背景的西洋畫家，在廣州建立「赤社美術研究會」，這是廣州第一個集西洋畫研究、創作及教授的美術社團。

胡根天《風景》紙本油畫 抗戰時期（私人藏）

1922年，以「赤社美術研究會」為主體的廣州市立美術學校成立，這是全國最早的地方性公立美術學校，這所學校實行「兼容並包」的教學方針，先後聘請一批在國外接受古典寫實派、後期印象派、野獸派等不同流派、不同風格的藝術家來校任教。

　　同時既允許嶺南畫派在校內宣傳藝術革命的主張，也不反對傳統繪畫的守護者將學校作為弘揚國粹的陣地。

廣州市立美術學校師生合影（攝於 1922 年 12 月）

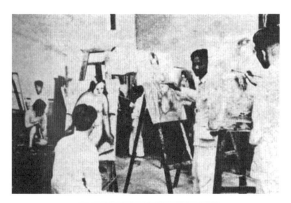

廣州市立美術學校人體寫生課

尺社畫室（胡根天藏）

被譽為「新教育學和新中國高等教育的奠基人之一」的許崇清為廣州市立美術學校第一任校長，而有「廣東現代美術的啟蒙者和先導者」之稱的胡根天則成為了該校的第二任校長。自 1922 年成立以來，至 1938 年停辦，這 16 年間，畢業學生共 584 人。廣州市立美術學校，在近代廣東美術界的地位不亞於黃埔軍校在近代中國軍事中的地位。

1927 年的廣州市立美術學校校門

1930 年，胡天根（左一）、李鐵夫（左二）、馮鋼百（左三）等人在廣州合影

二十世紀二三十年代，廣州早期西洋畫活動進入一個活躍時期。此時，各類型的私人畫社、畫會、學校紛紛湧現，當時美術學校共有 20 多所。

　　抗戰勝利後，創辦於 1940 年的廣東省立藝術專科學校由粵北遷回廣州，政府「徵用」光孝寺後，將校舍置於寺中，同處一寺的還有創立於 1947 年的廣州市立藝術專科學校。該校由高劍父擔任校長，年輕的國畫家黎雄才、關山月、前衛畫家梁錫鴻也在該校任教。

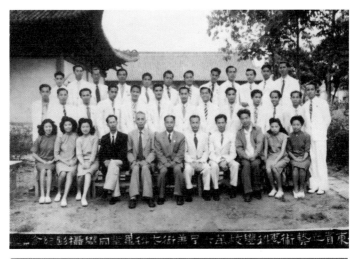

1948 年，廣東省立藝術專科學校第六屆美術本科畢業同學攝影紀念前排
左六起：丁衍庸、譚華牧、楊秋人、龐薰琹（譚華牧藏）

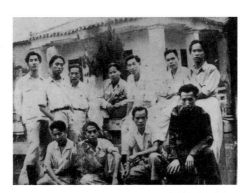

1948 年，廣州市立藝術專科學校國畫系部分師生在教室前合影
第二排右二關山月，右一蔡瑜（蔡瑜藏）

1950 年 3 月，在原廣東省藝術專科學校、廣州市藝術專科學校的基礎上，華南人民文學藝術學院宣告成立，歐陽山出任院長，校址依然在光孝寺。1953 年，全國實行大專院校調整，華南人民文學藝術學院、中南文學藝術學院（湖北）、廣西藝術專科學校三校的美術系組建為中南美術專科學校，校址在湖北武昌。1958 年學校遷至廣州，更名廣州美術學院。

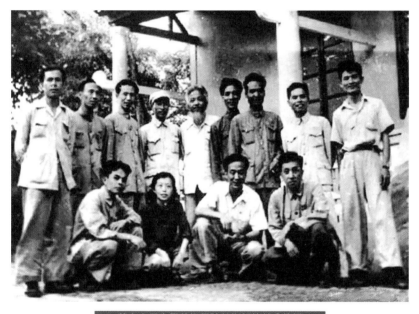

華南人民文學藝術學院美術部的部分教師
前排左起：楊納維、徐堅白、黃篤維、黃新波；
二排左起：梁錫鴻、方人定、楊秋人、黎雄才、
王道源、陽太陽、陳雨田、關山月、譚雪生
（廣東省關山月藝術基金會提供）

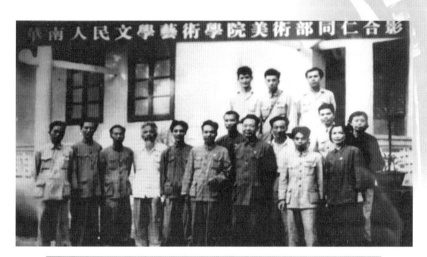

華南人民文學藝術學院美術部同仁合影（廣東省關山月藝術基金會提供）

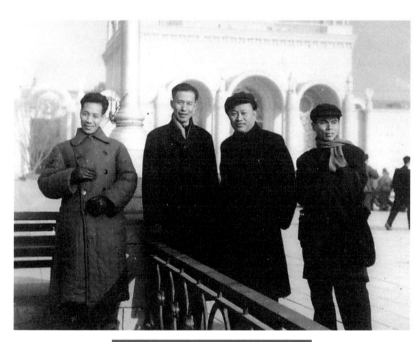

中南美術專科學校的四位領導
左起：陽太陽、楊秋人、胡一川、關山月
（廣東省關山月藝術基金會提供）

現代藝術的先行者

　　20 世紀 20 年代，廣東畫壇中一群有留學背景的畫家高揚藝術自由主義的旗幟，開始探索多姿多彩的現代主義繪畫，何三峰、譚華牧、關良、丁衍鏞等便是這一群畫家中的佼佼者。

　　1935 年，中華獨立美術協會的骨幹李東平、梁錫鴻、趙獸、李仲生等粵籍畫家先後從日本回國。他們積極撰文、編印畫冊介紹自印象派以來的各種現代藝術思潮，並以「超現實主義」為標榜，在廣州舉行了「中華獨立美術協會第一回展」。

　　梁錫鴻、趙獸及當年在廣州市立美術學校任教的譚華牧被定位為「民國時期重要的前衛藝術家」。他們的作品張揚個性，宣傳超現實主義、野獸主義及當時的各種新派繪畫風格。

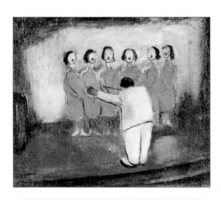

譚華牧《合唱》油畫（廣東美術館藏）

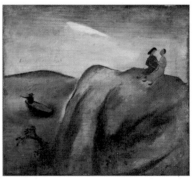

譚華牧《風景》油畫（廣東美術館藏）

梁錫鴻《路門洞》油畫 1931 年（劉海粟藝術館藏）

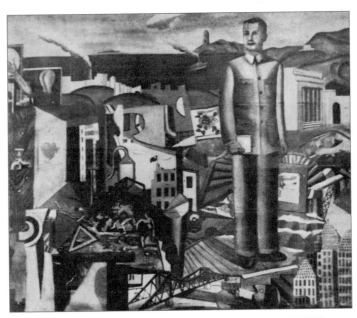

何鐵華、梁錫鴻《建國》香港嶺英中學壁畫 1938─1939 年

赵兽《颜》油画 1934 年
（广州艺术博物院藏）

梁錫鴻《東京下宿屋》油畫 1935 年
（廣東美術館藏）

趙獸《飲早茶》油畫 1969 年

趙獸《種族》油畫
（廣州藝術博物院藏）

20 世紀 30 年代，嶺南地區不僅有一批觀念領先、手法新潮的畫家，同時也有傳遞現代主義思想的雕塑家，廣東新會人鄭可便是代表。1937 年初，他為當時華南地區最高的大廈 —— 廣州愛群大廈製作一對題為《建設》的浮雕。作品由兩塊對稱的浮雕組成，每塊各有一個側身坐姿的健碩女子，她們或手捧飛機、火車頭，或手執麥穗、量秤，作品以象徵性的手法，表達了「和平、公正、科學進步、工農業發展、國泰民安」的良好願望。浮雕中還有廣州地標性的建築：粵海關、中山紀念碑、鎮海樓等。可惜浮雕後來毀於戰火中。

建設中的愛群大廈

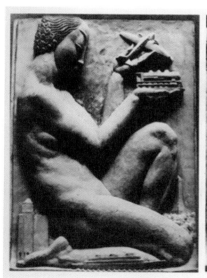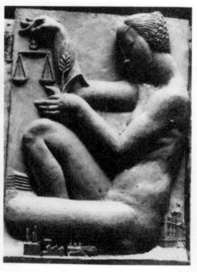

鄭可《建設》廣州愛群大廈浮雕 1937 年

202

1942 年，鄭可受委託設計《光復桂南紀念碑》，紀念碑碑座有兩塊浮雕，一塊表現的是中國官兵在叢林裡抗擊日本侵略軍的情景，另一塊描繪戰後人們重建家園的場景。抗戰勝利後，鄭可再次接受委託，設計了《新一軍抗日陣亡將士紀念碑》。紀念碑由簡單的立方體構成，有很強的包豪斯理念和設計風格（包豪斯的形式美學有兩個重要的特點：強調抽象的幾何圖形；設計盡可能地簡化）。建於廣州的《新一軍抗日陣亡將士紀念碑》是中國紀念碑設計中少見的充滿現代主義氣息的佳作。

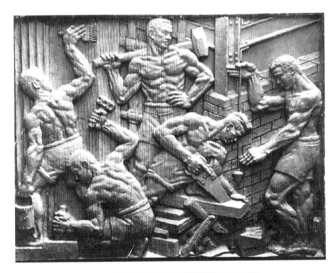

鄭可《光復桂南紀念碑》浮雕（之一）

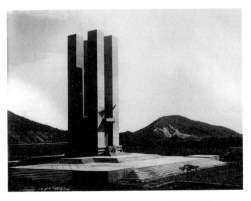

鄭可《新一軍抗日陣亡將士紀念碑》

「廣東油畫會」首屆會長、廣州美院油畫系原系主任徐堅白女士對西方藝術和現代藝術主義潮流有深切的了解。徐堅白在 1941 年考入了重慶國立藝專油畫系，三年後，她便進入了林風眠畫室學習。徐堅白說自己受教最深的是林風眠帶有印象派後期一類的風格，「構圖飽滿、色彩強烈、用筆粗放」是她喜歡的繪畫語言。 1946 年畢業後，徐堅白任南京市立二中的美術老師，第二年赴美深造油畫專業。在芝加哥藝術學院念書期間，徐堅白尤其關注當時在美國風起雲湧的帶有前衛和先鋒色彩的各種藝術思潮。 1949 年回國後，徐堅白先後在華南人民文學藝術學院、中南美專、廣州美術學院任教。

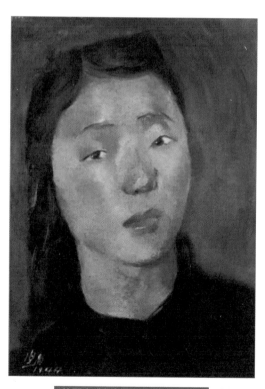

徐堅白《自畫像》油畫 1944 年

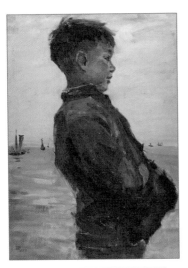

徐堅白《漁童》油畫 1960 年

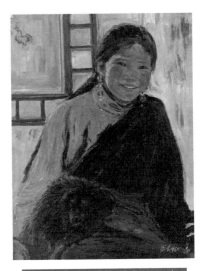

徐堅白《藏族姑娘》油畫 1960 年

徐堅白《小憩》油畫 1960 年

徐堅白《老僧入定》(局部)
油畫 1988 年

20 世紀 50 年代開始，蘇聯現實主義油畫風格成為統領中國油畫的主流，「主題明確、造型準確、摒棄個性」成了整整半個世紀的主調，西方現代藝術受到排斥。對此，徐堅白不理解也不能接受。70 年代後期中國社會漸趨開放，她閱讀了大量西方現代藝術書籍資料，不但在課堂上向學生介紹，還帶學生來家裡看畫冊。她說：印象派是西歐的一種傳統，本身有存在的價值，壞在哪裡，好在哪裡，不要一概否定。她認為繪畫就是要尋找表達自己個性的色彩和語言。

徐堅白《饢與葡萄》油畫 1984 年

徐堅白《火焰山》油畫 1984 年

「造型堅實、筆法簡約潑辣，色彩豐富鮮活」是徐堅白油畫作品的最大特色。自然灑脫地追求「光影的瞬間變化與主體的瞬間感受」。創作於 20 世紀 80 年代初的《火焰山》讓人感受到強烈的色彩衝擊力。她的「海系列」作品，海潮洶湧澎湃、礁石色彩豐富，斑駁厚重，給人一種壯闊、激越的力量感。

徐堅白《五月東山島》油畫 1986 年

徐堅白《浪灘礁石》油畫 1994 年

徐堅白《巴朗魚》油畫 1986 年

徐堅白《山花》油畫 1980 年

徐堅白的學生著名油畫家塗志偉先生曾回憶道：「難得的是我親身體驗了她如何用堅硬的刀法去表現柔軟的海水、沙灘、風和樹。這種表現物體的油畫技法突現了她的藝術個性和風格——一種強悍的風格，不但在女性畫界中，在男性畫界中也是罕見的。

　　徐堅白是融中西新藝術於創作的實踐者，她培養的許多學生後來都成了廣東美術界的中堅力量。

」

1993 年，徐堅白（左三）和丈夫譚雪生（左二）
在巴黎拜訪老同學朱德群（左四）

1993 年，徐堅白在巴黎拜訪老同學趙無極

從 19 世紀末到 20 世紀初，中華民族面臨千年未有的變局。由於嶺南地區是最早接觸各種新思潮的地方，因而被注入了一種尋求變革、敢於變化的因素，中國現代藝術的探索首先從這裡開始。一批廣東籍的藝術家敢於領風氣之先，他們藉助西方或寫實或現代主義的表現手法進行自我更新，從而給沉悶的畫壇注入生機與活力。中華人民共和國成立之後，嶺南本土成長起來的書畫家，在國畫、油畫、雕塑、版畫、漫畫等門類中，也產生不少耐人尋味的美術經典名作。

　　百年來，嶺南地區的美術歷程可謂是波瀾壯闊，極具創意性和前瞻性，對我國美術界產生深遠的影響。

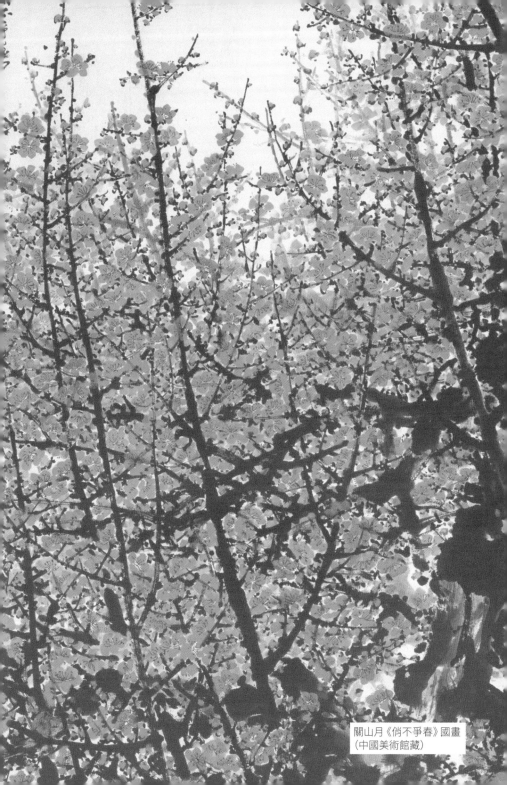

關山月《俏不爭春》國畫
（中國美術館藏）

責任編輯	許瓊英
書籍設計	彭若東
排　版	周　榮
印　務	馮政光

書　名	嶺南繪畫與書法
叢書名	圖解嶺南文化
主　編	傅　華
副主編	王桂科
編　著	何　琼
出　版	香港中和出版有限公司 Hong Kong Open Page Publishing Co., Ltd. 香港北角英皇道 499 號北角工業大廈 18 樓 http://www.hkopenpage.com http://www.facebook.com/hkopenpage http://weibo.com/hkopenpage Email: info@hkopenpage.com
香港發行	香港聯合書刊物流有限公司 香港新界荃灣德士古道 220-248 號荃灣工業中心 16 樓
印　刷	陽光 (彩美) 印刷有限公司 香港柴灣祥利街 7 號萬峯工業大廈 11 樓 B15 室
版　次	2022 年 9 月香港第 1 版第 1 次印刷
規　格	32 開 (148mm×210mm) 224 面
國際書號	ISBN 978-988-8812-45-5 © 2021 Hong Kong Open Page Publishing Co., Ltd. Published in Hong Kong

本書由廣東人民出版社有限公司授權本公司在中國內地以外地區出版發行。